MAX DEAN

Curator ▪ commissaire

RENEE BAERT

TABLE OF CONTENTS ▪ TABLE DE MATIÈRES

FOREWORD

Interactive technology is one of the most exciting and innovative areas of aesthetic inquiry in contemporary art. Throwing into question traditional expectations concerning the roles of artist and spectator as well as the conventions of museum etiquette, it redefines our understanding of mediated art experience. The work of Max Dean is at the forefront of this exploration. It employs robotics and cutting-edge animation software to raise issues concerning trust, responsibility, control, choice and consequence. The Ottawa Art Gallery has been privileged to present this important solo exhibition of Dean's work that gathers together a number of significant installations.

Max Dean's reputation as an artist of substance is internationally recognized. Yet this is the first significant publication to address his practice. We owe this accomplishment to Renee Baert, who initiated and organized the exhibition, symposium and publication during her tenure as OAG's Curator of Contemporary Art. We are delighted to publish two insightful essays, by Baert and acclaimed guest essayist Michelle Hirschhorn, which elaborate upon and critically assess concerns raised by Dean's work. The international symposium, Interactivity in New Media Art, was organized in conjunction with this exhibition and held at the National Gallery of Canada. This stimulating discussion of issues in the field of interactive art was made possible through the support of both the Media and Visual Arts Sections of the Canada Council for the Arts. We also thank Artengine, for web streaming the live event and providing documentation of the symposium for OAG's website.

On behalf of The Ottawa Art Gallery, I thank all those who made this exhibition and catalogue possible. We are indebted to Max Dean himself, who contributed in so many ways, including developing, with Kristan Horton, the prototype of *Be Me* for this exhibition. In the early 80s, when I first became aware of Dean's work, his installations and performances were tantalizingly risky and ambitious; more technically complex and sophisticated today, his work remains as provocative as ever. The Gallery is grateful to the Art Gallery of Ontario for the loan of *As Yet Unrealized* and to Susan Hobbs of the Susan Hobbs Gallery, Toronto, who assisted in a myriad of ways. We also thank the Canada Council for the Arts, which has provided funds towards the further development and international tour of *Be Me* through the Media Arts Commissioning Program. OAG appreciates the ongoing support towards our operations and programs from the City of Ottawa, Canada Council for the Arts, Ontario Arts Council, Ontario Trillium Foundation and the Department of Canadian Heritage, as well as its members, volunteers and sponsors.

Mela Constantinidi
Director
The Ottawa Art Gallery

PRÉFACE

Dans le champ des arts contemporains, la technologie interactive compte parmi les zones d'investigation esthétique les plus stimulantes et innovatrices. Interrogeant les attentes traditionnelles envers le rôle de l'artiste et celui du spectateur, de même que les conventions muséales, elle redéfinit notre compréhension de l'expérience artistique médiatisée. Le travail de Max Dean se situe à l'avant-plan de cette exploration. Il utilise la robotique et des logiciels d'animation haut de gamme pour soulever des questions de confiance, de responsabilité, de contrôle, de choix et de conséquence. La Galerie d'art d'Ottawa a été privilégiée de présenter cette importante exposition personnelle du travail de Dean réunissant plusieurs installations marquantes.

La profondeur du travail de Max Dean comme artiste est reconnue à travers le monde. Cependant, la présente publication est le premier ouvrage significatif à aborder la pratique de Dean. Nous devons cette réalisation à Renee Baert, qui a initié et mis sur pied l'exposition, le colloque et la publication pendant qu'elle occupait le poste de conservatrice en art contemporain à la Galerie d'art d'Ottawa. Nous sommes ravis de publier deux essais éclairants, l'un de Renee Baert et l'autre de l'essayiste invitée de renom, Michelle Hirschhorn, qui examinent et évaluent de façon critique les enjeux et préoccupations soulevés par le travail de Dean. Le colloque international, « L'interactivité et les arts médiatiques », a été organisé dans le cadre de l'exposition et présenté au Musée des beaux-arts du Canada. Cette stimulante discussion sur les questions liées au domaine de l'art interactif a été rendue possible grâce au soutien des services des arts médiatiques et visuels du Conseil des Arts du Canada. Nous remercions également Artengine, qui a diffusé l'événement en direct sur Internet et nourri le site Web de la GAO de documentation sur le colloque.

Au nom de la Galerie d'art d'Ottawa, je remercie tous ceux et celles grâce à qui l'exposition et le catalogue ont vu le jour. Nous sommes redevables à Max Dean lui-même, qui a collaboré d'innombrables manières, entre autres, au développement du prototype de *Be Me* pour cette exposition. Au début des années 1980, quand j'ai pris connaissance du travail de Dean, ses installations et ses performances étaient terriblement risquées et audacieuses; aujourd'hui plus complexe et raffiné sur le plan technique, son travail demeure tout aussi provocant. La Galerie apprécie le prêt de l'œuvre *As Yet Unrealized* consenti par le Musée des beaux-arts de l'Ontario, ainsi que l'aide de Susan Hobbs, de la Susan Hobbs Gallery de Toronto, qui a pris d'innombrables formes. Nous remercions également le Conseil des Arts du Canada qui, par son Programme de commandes d'œuvres d'arts médiatiques, a appuyé financièrement la poursuite du développement de *Be Me* et sa tournée internationale. La GAO apprécie le support continu accordé à ses opérations et programmes par la Ville d'Ottawa, le Conseil des Arts du Canada, le Conseil des arts de l'Ontario, la Fondation Trillium de l'Ontario et le ministère du Patrimoine canadien, de même que par ses membres, volontaires et commanditaires.

Mela Constantinidi
Directrice
La Galerie d'art d'Ottawa

As Yet Untitled, 1992-95

Industrial robot, metal, found photographs, variable dimensions
Robot industriel, métal, photos trouvées, dimensions variables

Installation photography / photographies de l'installation :
David Barbour

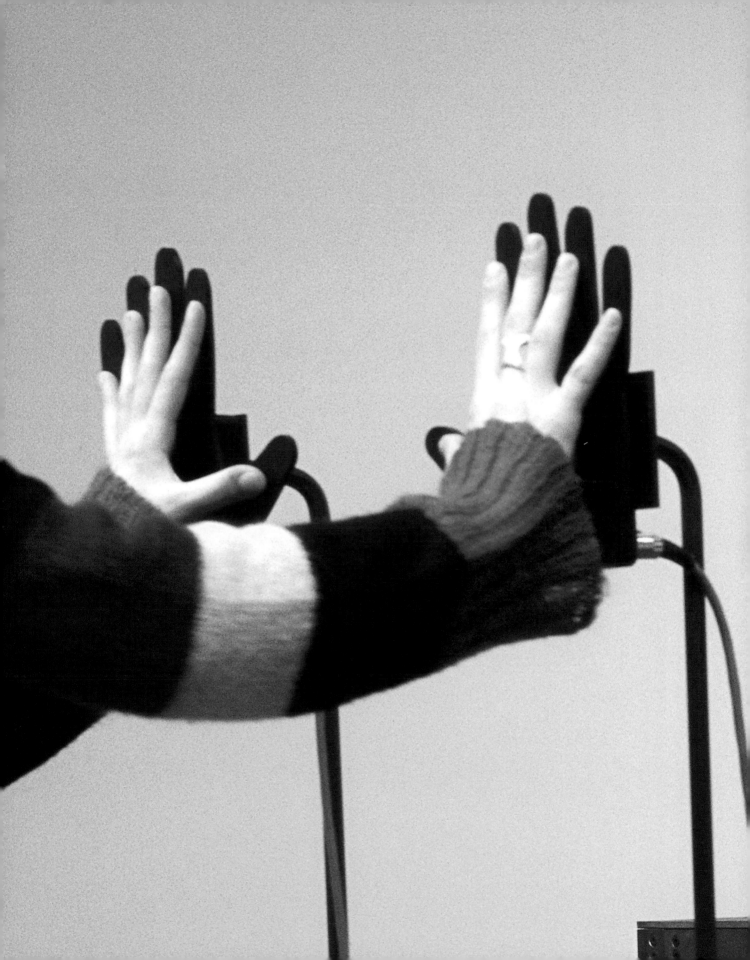

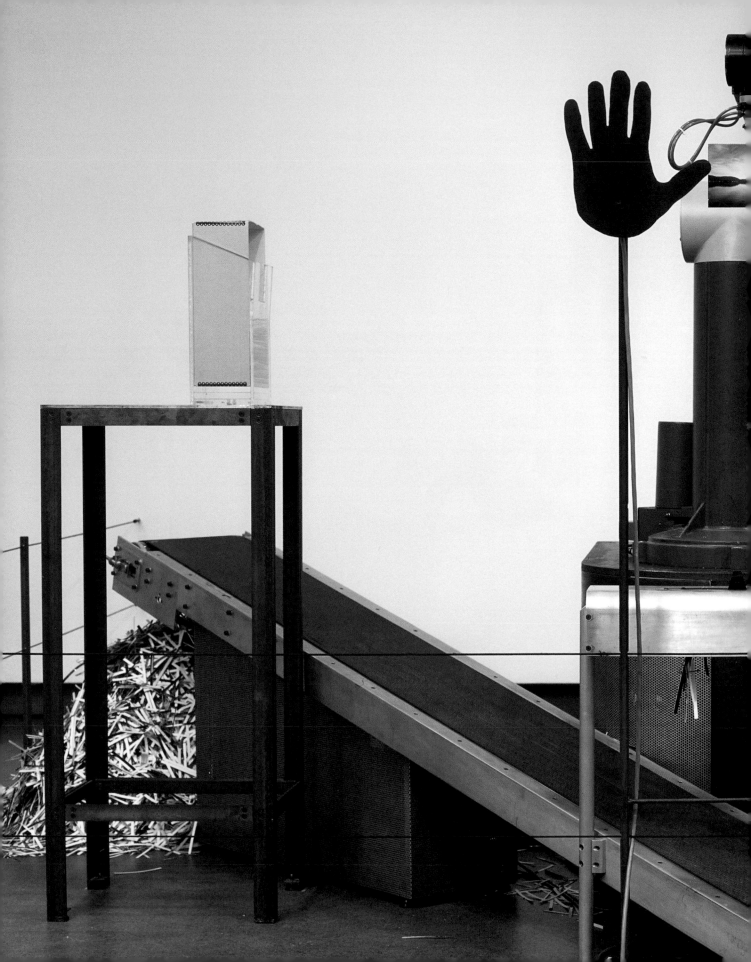

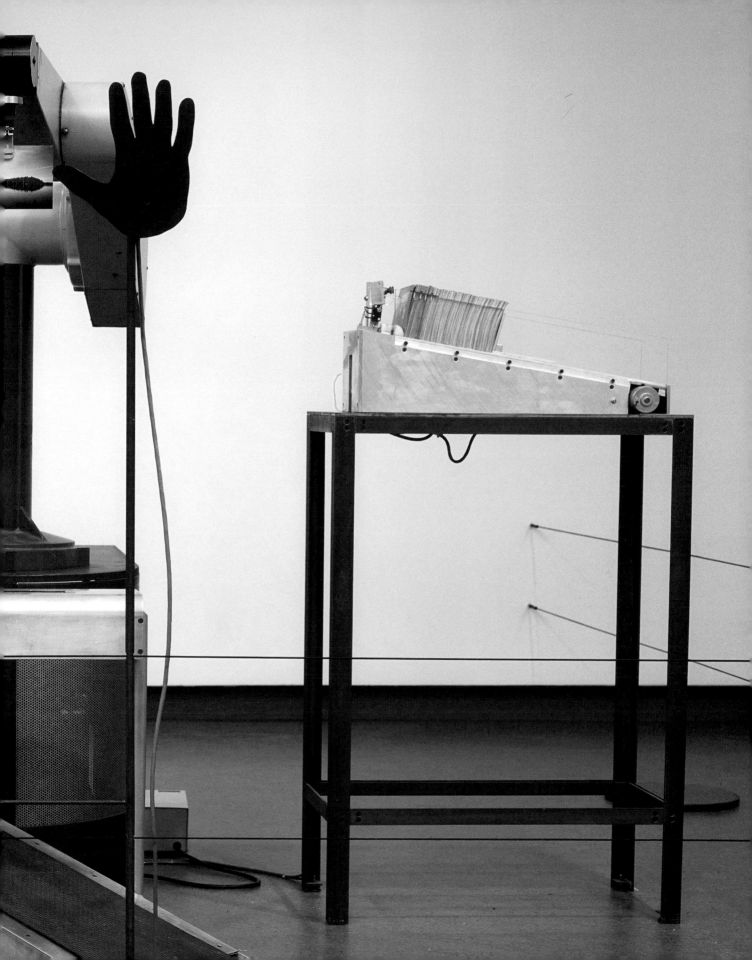

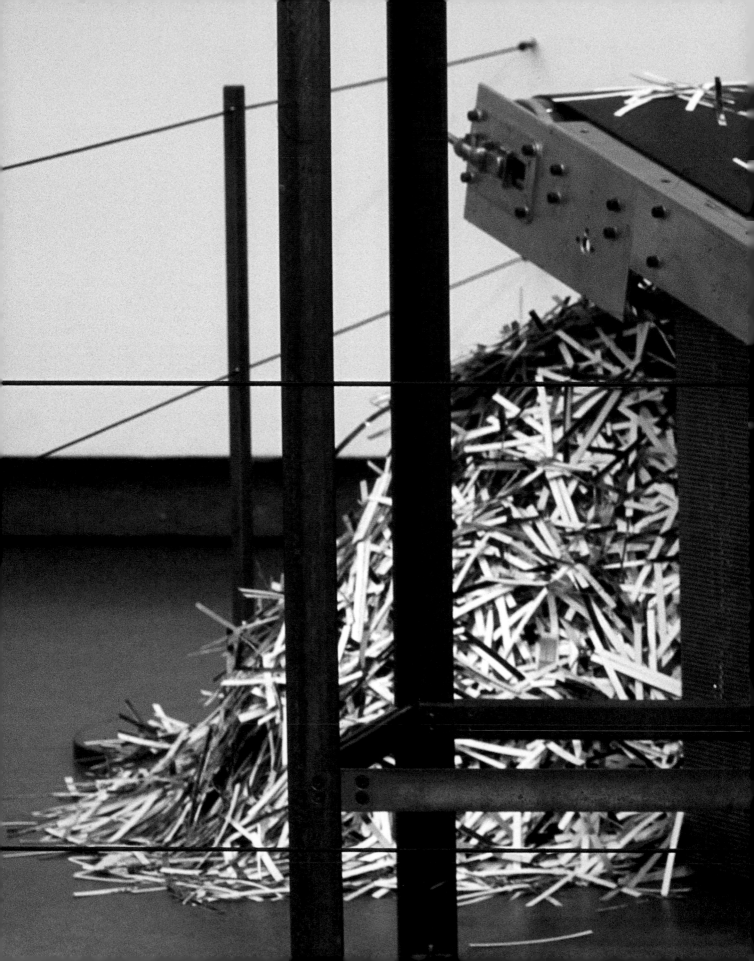

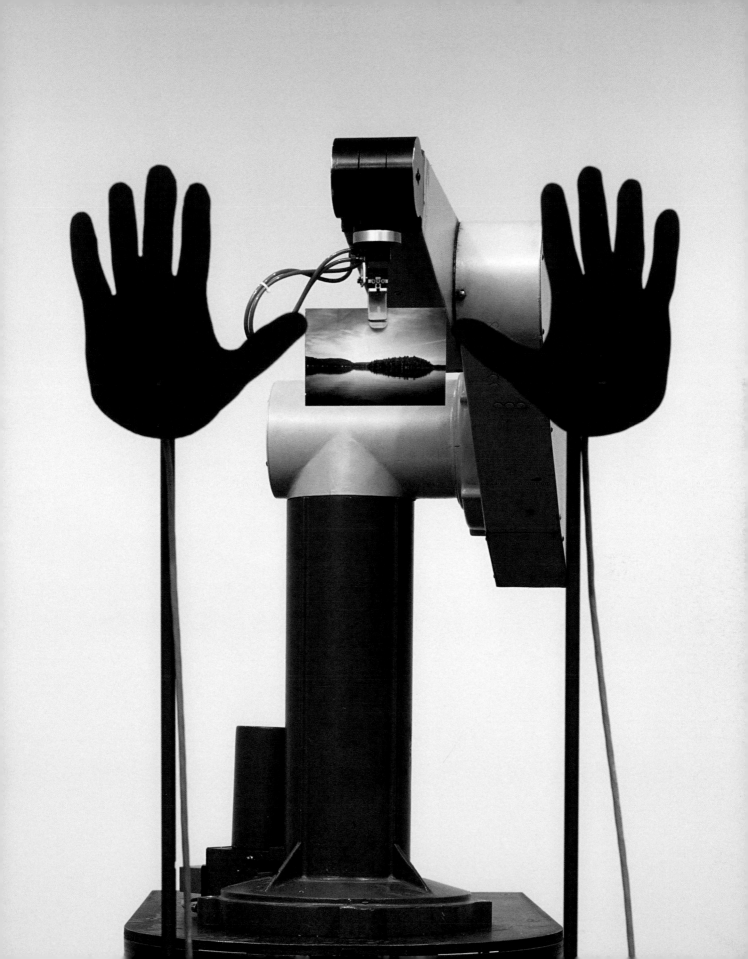

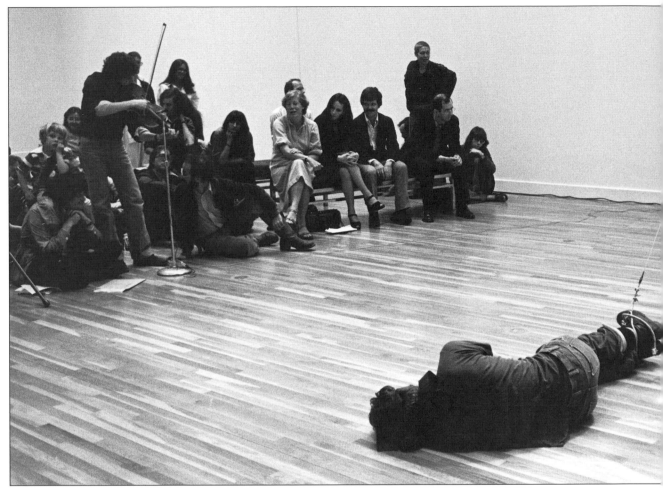

____., 1978
photo: Glenn Lewis

CHOOSE

The work of Max Dean, extending from his performances in the late 1970s to his acclaimed robotic works of recent years, has characteristically entailed an interactive dimension that directly implicates the viewer in the action, function or effects of the piece. The participant's actions create consequences, and in many instances, the work's success is contingent on this engagement. Issues of trust, autonomy, control and responsibility are central to Dean's work—but never from quite the same vantage. Rather, each individual work confronts the viewer with a particular set of challenges, conundrums and implications. The viewer must make choices.

Early in Dean's career, spectators were frequently drawn into performances that put the artist's body in peril, or challenged its endurance. In ____., for example, viewers gradually discovered that the noise they produced could stop the relentless action of a winch that was dragging Dean's bound, blindfolded body across the gallery floor toward his eventual inverted suspension. ____. dates back to 1978 and its interactive element already dramatically accords power to the spectator to determine the outcome of the piece, even at risk to the artist.

As his art practice has unfolded over a period of more than 30 years, however, Dean's body has been gradually displaced from the artwork by other material and virtual interfaces. Most notably, the action of Dean's work has come to unfold through voice or motion activated systems that are often computer based. As a result, the element of risk that underpinned a work such as ____. is shifted from a physical danger or discomfort to the artist into situations that may be unsettling to the spectator. It is as if with the artist's bodily peril removed, there is an increased emphasis on the psychological, conceptual and performative challenges that await the spectator. Bringing the role of the spectator as agent to the foreground underscores that it is the content and character of what transpires through the participant's transactions with a situation that is the subject, and indeed the medium, of these works. Again and again Dean's performative practice gives itself over to interactivity, evacuating, even renouncing, the centrality of the artist as the producer of the artwork and its effects. At the same time, the artist's authority, though more abstract due to his displacement, remains in force, in that he has established components and parameters in each instance.

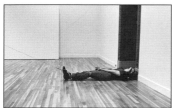

In all of Dean's work the viewer is invited to make choices, and sets upon an unpredictable course in doing so. Although a specific interaction may involve only one participant at a time, the action itself is generally a public, rather than private, experience. It is a staging, or spectacle, of choices made before a potential audience, and it places the effects of various kinds of decision-making on display.

The installation **Sneeze** embodies many of these characteristics. Upon entering the gallery space, the spectator encounters a dimly lit set comprised of a privacy window faced by an aluminium lectern. The glass of the window presents the image of Dean standing at the door of a studio. A microphone is positioned at either side of the lectern. It is a scene–in–waiting. The ready microphones, positioned for use by a speaker standing at the lectern before the screen, provide the clue as to how to engage with the work. In speaking into one of the two microphones, the spectator

activates a projection. Each microphone cues a specific projection consisting of six consecutive still images, followed by a moving sequence on DVD. These scenes are viewable from both sides of the glass. Their activation, however, requires a vigorous voice prompt, and the image freezes when the voice activation is discontinued, or its volume is too low. One sequence presents a male figure (Dean) in a park setting who suddenly turns and walks away, as if fleeing or departing from someone offscreen, before abruptly falling with his body in spasm. The other scene is set in a studio. A figure (Dean) proceeds toward a desk, takes a magazine from one of its drawers and, with his back towards the viewer, engages in a brisk, repetitive action that causes his body to move and jerk. The spectator's voice–prompts move each of the sequences along the course of the six images, but eventually the viewer's ability to prompt the next image is replaced by a film sequence that cannot be stopped. This occurs at the specific moment when the figure in the projected scene has lost body control: from what appears to be an epileptic seizure in the outdoor scene and from a presumed orgasm in the studio. Like a sneeze, epilepsy and orgasm are occurrences wherein a bodily momentum and action takes over any recourse of will. The participant in **Sneeze** loses control over the projected scene coincident with the figure on the screen losing control. At the end of the DVD sequence, the glass surface is suddenly transparent for a few seconds, and the viewers on either side of the screen are put in view of one another.

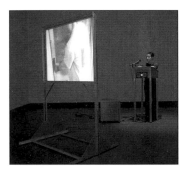

Sneeze, 2000
photo: David Barbour

In **Sneeze**, Dean requires the viewer to navigate several levels of discretion in order to participate in the work. Before exposing himself in the two scenes of vulnerability, the artist calls upon a parallel commitment from the participant, who must also perform, must also be put on view, and, when the glass clears, may also be rendered vulnerable and exposed. Even those who simply watch others giving verbal prompts at the lectern participate in the scene when they are 'caught looking' at the end when the glass turns transparent. But to take an active role in 'producing' the scene requires an applied intentionality, signalled even by the necessity to *reach* the body across the lectern toward the fixed microphone, as well as by the volume and persistence of voice. Yet even as Dean establishes barriers that slow the process of his self- exposure in the work, he holds no control over what the participant might say (or chant, or sing) in order to move the sequence along—or to play to a crowd. There is no qualifying the character of spectatorial engagement with the unfolding scenes.

The Telephone Piece, 2000
photo: Robert Keziere

While viewer interactivity might be said to characterize most art practices, as a term it is today more generally associated with the development of computer-based interfaces—typically a mouse, joystick, keyboard or touchscreen—that permit the viewer's manipulation of elements of a constructed situation, often screen-based. Dean's interactive works proceed through other types of interfaces altogether, all of which support a core complexity irreducible to button–pushing, pop–up excitements or a faux selection from pre-set options. Dean typically uses everyday objects (often computerized) as interfaces and activators. Among these have been chairs (**As Yet Unrealized, The Robotic Chair**), tables (**Prairie Mountain, The Table**), snapshots (**Pass It On; As Yet Untitled**) telephones (**Max Dean: A Work, The Telephone Piece**) and cars (**Made to Measure**). This element of the commonplace also underwrites an aesthetic that runs through Dean's work: a workmanlike straightforwardness about materials, a kind of guy clunkiness in which the plain facture of everyday materials generates appeal through its clean lines, sturdy presence and specific functionality. Also, when Dean uses computerized everyday objects as interfaces, he provides viewers with a sense of new computer applications, as well as a familiar prop that helps viewers culturally situate the problematic or questions put forward by the work.

The interactivity made possible by Dean's work moves beyond technological thrall and raises a more critical awareness of the techno/human interface that challenges conventional (often commercial) computer applications and concepts of technology. Works such as *Be Me, As Yet Untitled, The Table,* and *As Yet Unrealized* employ the implacable action of programmed instruments. Yet they all set up 'relations' between human subjects and technological objects, and put into play unanticipated dynamics between the impetuses of humans and machines. Strangely, in Dean's configurations the machines themselves seem to reveal or uphold their own kind of subjectivities, with their own characteristics. Transposed from mute, utilitarian object, the machine as medium of interaction is itself 'active' or performative in unexpected ways, upsetting familiar patterns of (re)cognition while setting new terms of engagement.

As Yet Untitled is a particularly dynamic case in point. It is a signal work which places the choice of the archiving or shredding of a found family photograph in the hands and consciousness of the viewer. Even as it virtually impels audience intervention, it brings to the fore the limits, contradictions and impasses of that action.

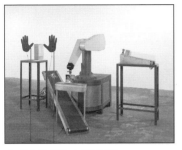

***As Yet Untitled**, 1992-95*
photo: Isaac Applebaum

The work unfolds as a robotic arm, extending from a bulky machine casing, reaches with its pincers into a box containing source photographs and seizes a snapshot. The robot proceeds in a steady graceful arc toward a pair of centrally positioned sensors presented as a pair of silhouette hands atop a metal stand. Here the robot stretches its arm to a full horizontal extension to display the photograph, whether to the viewer or to the empty room. Failing any intervening action, the arm withdraws and proceeds on its implacable trajectory, dropping the photograph into a shredder, where it is cut into strips and dropped onto a conveyer belt which delivers it to an ever augmenting pile of photo fragments. The robot then returns to the box containing the source photographs and the process continues anew. This action is repeated three times per minute. The spectator can, however, choose to intervene. If they broach the sensor hand(s) with their own, the trajectory of the robotic arm is automatically changed. In lieu of proceeding toward the shredder, the robot places the snapshot into a holding container, where it will be preserved from destruction.

A certain dramatic flair presages the decisive moment. The robot pauses in between the sensor hands and, with a forward thrust of its arm, *presents* the snapshot for the spectator's scrutiny, allowing a few seconds before withdrawing to complete its relentless path towards destruction or preservation. This interval represents the 'last chance' to 'save' the photograph: once the arm descends toward the shredder, there is no stopping the action. The accommodating pause compounds invitation, implication and choice. The photos are the stuff of snapshots, at once intimate and casual: a scene from a family picnic, friends gathered at a birthday party, a blurry photograph of a child, a landscape view. Such a range of human activities and investments is put into view with these oddbin found and gathered photographs, even as they also carry something of the careless, the lost, or discarded. They don't belong to anyone in particular and in a sense, they are loose in the world. These unclaimed photographs nonetheless hold a subject matter that once inspired filmic capture and, even when the image is unpeopled, the photograph in itself references its photographer. Each snapshot was captured, and in turn captures us.

The choice offered by *As Yet Untitled* shifts the temporality of the photograph from the original moment of investment to a present moment of decision. It is possible to stop the shredding process, one photograph at a time, but what person could stay

indefinitely, could save more than a few? Each day the intractable work of the robotic arm destroys hundreds of photographs; over an exhibition period, thousands upon thousands. Is it a matter of selecting particular photographs deemed worthy of preserving, or is it a matter of principle to stop this process regardless of the qualities of each photograph? Or are the choices more impulsive or arbitrary—including the choice to do nothing, to just watch? The moment is at once fraught, humourous, impossible and absurd. A photograph may be preserved by a spectator, a stranger to the original photographic event, who happens to be present in that particular moment—but on behalf of whom, or of what? In this human/machine nexus, we are all too conscious that when no one is in the room, or no action is taken, the robot proceeds with its incessant action. It is not concerned with the relation between the photographs and memory, temporality, nostalgia, mortality, value or meaning. It is unsentimental. It does not partake of the voodoo sense that, in allowing the snapshots to be shredded, something of what they hold within them is destroyed as well. The machine holds no regret, avidity, investment or dark droll humours. That is *us*. *It* is a robot!

But what of machine memory? The documents that detail human history are today archived in digital storage and retrieval systems, and constitute a resource of cultural memory, held in both public and private domains. Choices are made and standards are applied as to what constitutes value and significance: what to keep, what to discard, and when. Some of these choices are dictated by programme parameters. We are confronted with core differences between the programmed memory of the computer and our own. Human memory is acute, imprecise, affective, mortal. Machine memory and modern archival technologies present the proposition of a different system of mnemonics. **As Yet Untitled** places the viewer in an uneasy confrontation with the processes and parameters of technological and digital systems, and their transformation of our ways of knowing, accessing, framing and conceiving the *topos* of cultural memory and human history.

Matters of photography, subjectivity, memory and moment that figure in **As Yet Untitled** play out in a different register in **So, this is it.** Here, rather than an anonymous photograph whose preservation or destruction is mediated by the action of a spectator, it is the viewer's own image that is brought into the circuit. Again, the action of the work is unrelenting, but in this instance there is no means to stop its progression. **So, this is it.** is comprised of a metal cabinet whose centre encases a round clock with moving hands. As the viewer stands before it, however, their face suddenly appears superimposed on the clock face, captured by a webcamera through a keyhole in the top of the structure. As the second hand continues its sweep, it begins with each passing second to incrementally erase both the viewer's face and the clockface. At the end of 60 seconds, the entire surface is blank. Then, the clock face pops into view again, resuming its functions until the activation of another visage-capture begins the process anew. Unlike other works by Dean, in which the viewer must choose how to engage, **So, this is it.** captures their image unawares.

So, this is it. grants an exclamatory 'minute of fame' to each person who is suddenly the subject of/in the work. This fleeting minute, however, is also bound to the chilling prescience of mortality. The declarative title, **So, this is it.** suggests both aspects of the work: an enthusiastic identification and a sense of termination or finality. The digital capture and subsequent sweeping erasure raises questions about concepts of subjectivity, representation and memory in our instantaneous era of flashing moments and instant forgetting. At the same time, the 'stealth' photographic capture of the

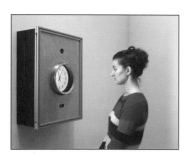

So, this is it., 2001
photo: David Barbour

unwary viewer also calls to mind the ubiquity of the surveillance camera. The web cam, papparazzi, publicly released private videos, telephone-cameras, reality t.v., and their interfaces with personal computers through the internet have changed the already fraught boundaries between the private and the public. The design and use of technologies is never neutral, and least so in its byway effects.

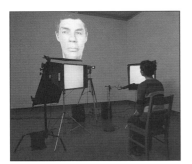

Be Me, 2002
photo: David Barbour

In many of Dean's works the technologies at hand are not simply utilitarian, but rather, they take on a 'life' of their own. The relentless robotic arm of **As Yet Untitled** is marked by its own memory system, but other works put a different order of animated technologies into play. **Be Me** is an interactive video installation in which Dean and collaborator Kristan Horton, working with a production team, adapted and extended leading–edge animation software. The presenting space of **Be Me** is a studio set, comprising a chair facing a microphone, a video camera, illuminated studio lights and a large screen projection of Dean's face. The staging invites the viewer to take a seat in the single chair of the installation. Once the participant is seated, the virtual Dean offers a prompt: "So, do you want to be me?" he asks, then, "Say something!" It is quickly evident that the participant's voice, expression and movement animate the projected image of the artist.

The transaction between spectator and interface is made possible through a complex technical achievement. To create the avatar, a plaster mold was first made of Dean's head. Then a scanner, which gathered data obtained from the contours of the casting, created a 3–D digital mapping of Dean's face, to which colour and texture were digitally applied. As the viewer sits in front of the avatar, the video camera captures their features and movements, which software then translates and maps, in real time, onto Dean's—now mimicking—virtual visage. To further the effect, the participant's voice is channelled through the microphone and replayed with a delay of l/10 of a second from out of Dean's mouth.

Dean's face thus becomes a site onto which, and through which, the words, sounds and gestures of another are projected. The one who sits in the chair determines the content of the piece, both in the sense of directing the action and in the sense that the undetermined interactive dimension 'makes' the piece. The participant can literally put words—of any kind, in any tone or language—into Dean's mouth, while calling forth desired expressions from Dean's face. This scene may play out privately, or in a more social scene with an audience watching, or even prompting, the performer from the sidelines. Mimicry becomes mirroring becomes something yet more. The projection of Dean's visage creates a zone of transaction, an exploratory space that is also an uncharted socio-ethical space of mimicry and relation to others. While the viewers are invited to 'be' Max Dean, the relation is rather with their selves and their audience. Dean's 'face' is a virtual interface, a *topos* through which circulates a multitude of identities and their externalizations.

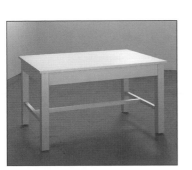

The Table, 1984-2001
photo: Robert Keziere

In one of Dean's more recent works, the spectator is a subordinate player in the relational transactions, which are led by the robots, whose 'drives' predominate. **The Table,** produced in collaboration with Raffaello D'Andrea, is a robot in the dryly, emphatically non-anthropomorphic form of a Parsons table. It occupies a small room, whose two openings are too narrow to permit the table's exit. As spectators enter into the room, the robot chooses one of them, initiating contact by approaching and offering a kind of salutation. As the person moves about the room, the robot develops corresponding responses. Constant in its attention, it seeks to form a relationship. When the person

leaves, it tries to follow. When not engaged, it seems to doze, quiescent. For the spectator, being the object of choice of an advancing, devoted table might be unnerving. But to *not* be selected by the robot carries its own irrational and all too human ambivalence, competitiveness and vulnerability: *"Choose me!"*

In a similar vein, **As Yet Unrealized** proposes a kind of robotic will—or even desire. The installation is composed of a scattering of some two dozen wooden chairs in various states of disassembly, the legs and parts strewn throughout the floor. A robot is visibly integrated into each of the chair seats. Seated on one intact, upright chair in the installation is a monitor displaying a video of a chair that shares the same form as the others in the room, but which, unlike the static chairs, is seen abruptly exploding into parts. Through the action of a robotic arm housed in the seat of the exploded chair, each of the pieces is, through the fictional power of animation, gathered up and repositioned, one at a time, until the chair is again reassembled. Then the process begins anew. The animated videotape of this chair is, in fact, the prototype for the 'as yet unrealized' work, **The Robotic Chair**, first conceived some 20 years ago in an artist residency at Canada's National Museum of Science and Technology. It is only now, through the aid of a specialized laboratory, proceeding toward its immanent material realization. The animated prototype of self-assembling chairs, in which the disparate elements seem to will themselves into coherent form, already suggests the robot as a desiring figure.

The title **As Yet Unrealized**, for an installation of disassembled and incomplete chair parts with non–functioning robotic elements strewn everywhere is a wry testament to the all too common experience of dogged efforts toward goals that don't quite pan out. One chair after another bears the mute evidence of the application of will and skill and the dashing of ambition and goal: a human comic tragedy staged through a landscape of scattered chair parts. The buoyant title also anticipates that there might yet be a 'realized' form to the chairs: the possibility of a later version is left open.

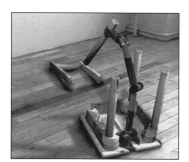

As Yet Unrealized, 2002
photo: Kristan Horton

The unanticipated explosion of a generic looking chair, whether in the prototype animation or in the three-dimensional 'realized' version, is at the least a kind of spectacle. Yet it captures the imagination on many other levels as well. The exploded chair reassembling itself rung by rung provides an apt metaphor for the self navigating life: falling down, picking oneself up again; falling apart, gathering oneself together again. The pleasing 'objectness' of this work, the sturdy stability of the everyday familiar object, is suddenly thrown into kineticism and dis–integration. What, then, is a chair/object? **As Yet Unrealized** and **The Robotic Chair** are sculptural installations—but the latter, prefigured by the former, also suggests a twenty-first century kineticization of the Duchampian readymade. And, in this theatre of exchange, what if a chair should 'will' to re–articulate itself as a hybrid by gathering legs from another? There is an unpredictable relational aspect to this gathering of objects whole and broken. It applies to the chairs, but also to a shifting of ground in the conventional dichotomy between passive object and active (viewing) subject.

The unpredictability of techno-human, subject-object relations might be said to underwrite all of Dean's works. We never quite know what to expect because we don't know in advance what we or others in the gallery, including the robots, will choose to do. The unpredictability of the choices made and actions taken creates much of the character and effects of the works. Parameters are not predetermined and unexpected things happen, or happen to us or through us.

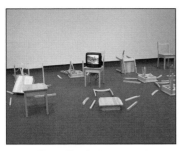

As Yet Unrealized, 2002
photo: David Barbour

Perhaps for this reason, Dean's work invites us in by ways that can prove psychically complicated to leave. Even if there is a kind of absurd, Herculean impossibility to an effective intervention in the immense scale of photo destruction of **As Yet Untitled**, it can be disconcerting to walk away from it with the knowledge that the hill of shredded images continues its incremental augmentation. This can be particularly unsettling if the commitment has been made to salvage any of the snapshots. In **So, this is it.**, the image of the viewer is captured, then effaced: the viewer leaves behind something fleeting of their being. **Sneeze** and **Be Me** raise the question of one's personal investment in the performance of various social acts and conventions. They stage both the direct and indirect participation in the work in ways that draw attention to the interpellation of the social body, gestures, ways of speaking, addressing, watching and so forth. **Be Me**, in particular, encourages a sense of playing to, and with, the gathered crowd. Dean's most recent robotic works even seem to body forth a techno–libido in which we feel implicated. If we are the 'chosen,' we must eventually 'break off' the relation with **The Table**—even as it tries to exit with us. While if not 'chosen,' there is perhaps *that* disappointment to deal with. **The Robotic Chair**, already somewhat anthropomorphic in form, seems to embody a primary drive to self–realization which it compels us to witness.

Dean's work, grounded in conceptualism, interactivity and the performative, provokes a number of questions. What are the implications for our understanding of conceptual art when machine memory, techno-initiation and system behaviour enter into the equation? How are the parameters of art reconfigured by works in which subjectivities and relationships are the 'object'? What considerations might constitute the ethical valence in the design of interactive systems? What would characterize a poetics of interactivity? And, in the challenges Dean presents to the spectator in the unpredictable psycho-social space of interactivity, how are identities represented to self and others, and how are they qualified, through the specific enactments of choice?

Renee Baert
November 2004

Sneeze, 2000

DVD, privacy window, aluminum components,
audio equipment, DVD projector and player,
variable dimensions.

DVD, fenêtre de verre traité, composants d'aluminium,
équipement audio, projecteur et lecteur DVD,
dimensions variables.

Installation photography /
photographies de l'installation : David Barbour

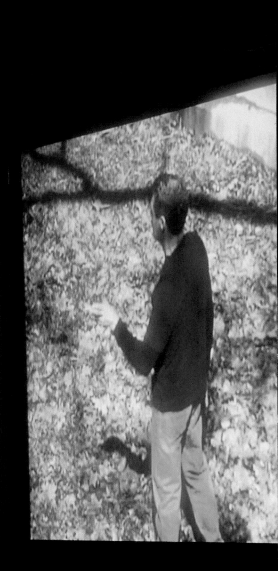

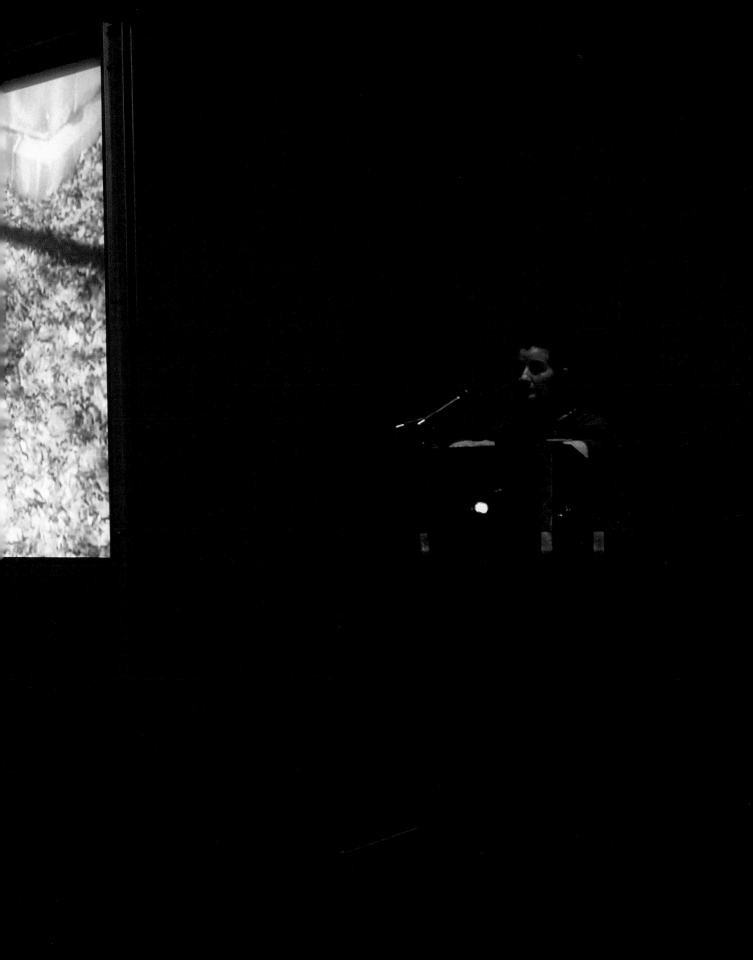

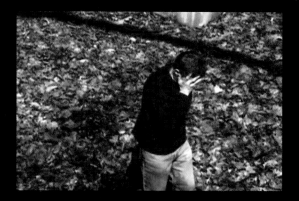

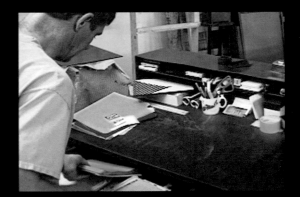

Pass It On, 1981
photo: Tim Clark

BODY LANGUAGE: ENACTING CORPOREAL COMMUNICATION IN THE WORK OF MAX DEAN

"...communication *between human beings* is the issue when actions become art."[1]

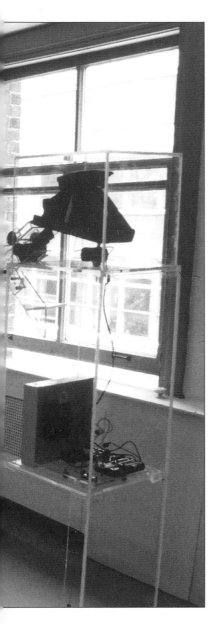

For nearly 35 years, Max Dean has been making art that actively invites participation, intimacy and exchange. From his early performance pieces to his current state-of-the-art robots, his work articulates a diversity of concerns through a complex visual language grounded in the immediacy of action. Although the form of the work varies – from the embodied action of the artist engaged with a live audience to displays of both animate and inanimate objects within the exhibition space – the focus of the work is always dynamic. Action remains a key aspect of the work as Dean creates a multiplicity of situations that depend for their meaning on the deliberate, bodily engagement of the audience. As a result, he effectively transfers the responsibility for the outcome of this engagement from the artist to the viewer, creating a new interdependent and interactive context for the work.

Dean's work frequently employs complex technology, and thus is often situated and discussed within the genre of new media. While such an analysis is relevant to his work – which has been produced in dialogue with the rapidly-growing discourse in this field of practice – it is only partial, and elides many of the issues that underlie his work. His motivation for using interactive forms has less to do with technology than with his desire to communicate in a direct and meaningful way.

In this respect, Dean's use of "interactivity" is closer to the more common definitions of the term:
1. Communication between or joint activity involving two or more people;
2. The combined or reciprocal action of two or more things that have an effect on each other and work together.

Further to this, his work also bridges the collection of discourses that informed much of the performance, action and body art of the 1960s and '70s. Like many artists of that period, he links ideas, technology and human action directly to personal awareness and social responsibility. His interdisciplinary approach is driven by his ideas rather than the medium in which they are realised; as a result, the medium is always "in service to the idea" and chosen accordingly.[2]

What sets Dean's interactive practice apart, however, is his insistence upon active participation and his refusal to engage with the viewer on an intellectual level alone. He uses technology to reaffirm the importance of the sensate body by extending and enhancing the physical relationship between art object and viewer. In his hands, technology is a potent device to communicate a range of ideas that must invariably be mediated through the bodies of both artist and audience. Furthermore, by engaging both the body and mind of the spectator, he uses the process of interactivity itself to subvert the standard notion of performance, where the audience reflexively observes the actions of the performer from a safe distance.

Dean also uses humour and light-hearted play as a strategy to seduce the viewer into a complex dialogue about the intricate and often contradictory nature of being human. His work is characterised by a thoughtful yet tenacious exploration of the

ambiguities of choice, responsibility, agency, risk and struggle. Ultimately, however, it is communication between people that is paramount and, consequently, the process through which that communication is achieved. In Dean's early works, the communicative agent was his own body; in later works, he used mechanical and electronic surrogates (robots, photographs, video projections). Although the artist's body recedes from view over time, the performative nature of the work and the primacy of the physical act upon which it is based remain constant. In fact, the necessity of a body – be it the artist's, the viewer's, or both – as performing agent of the work becomes increasingly important over time.

Dean's work is tightly conceptual, yet it is in its performative aspects that his message is most powerfully conveyed and that the subtleties and nuances of his ideas reside. In his contribution to *Sculpture on the Prairies* (Winnipeg Art Gallery, 1977), Dean presented three site-specific sculptural works – **Prairie Mountain, Tightrope, and Stool/Tool** – created using found materials from an abandoned schoolhouse. In *Prairie Mountain*, Dean constructed a raised platform reached by a stepladder and overlooking a series of wooden planks studded with wooden spikes and shards of glass. **Tightrope** comprised another wooden platform, upon which stood two wooden uprights, one at either end, with a cloth rope strung between them. A stepladder at one end provided access to a small platform that led onto the rope. In **Stool/Tool**, Dean created a wooden stool that also housed his collection of tools, all of which he found within the schoolhouse or normally carried on his person – a pocket knife, a small pair of scissors, bits of metal, a teacup, a spoon, some twine, etc. While the audience could mount the stepladder on both pieces, they did not traverse **Prairie Mountain** or walk the **Tightrope**. Yet as the viewers stood peering down at each, their own physical engagement and bodily proximity must have contributed to the impact that was at once both metaphoric and immediate. The tightrope suggests the uneasy balance that we must achieve between life's conflicting forces and the precariousness of both our individual and collective position at any given moment, while the sharp spikes suggest risk and the inherent danger involved in both the production of art and everyday life.

All three works in the installation are a testament to the artist's painstaking labour. Each piece was made by reconstructing and recycling found materials (tables, chairs, desks, etc.) and crafted by the artist alone, using his makeshift tools – thus drawing attention to the physical process of production and the time it requires.

Dean looks to contemporary art as a site for investigation, a place where both artist and audience can learn through a process of interrogation, reflection and action. Starting from his own dual position of artist and audience, he generates an inner dialogue that informs the direction of his practice. He sees the resulting artworks as "tools" – functional objects that can be used to convey a purpose or an idea.[3] However, while his work is more philosophical than didactic and tends to favour lines of enquiry over definitive outcomes, his approach is straightforward, physical and direct. By inviting viewers to participate, he demands a conscious and active decision on their part – even if they choose to decline. He often uses very ordinary objects or situations to tackle difficult questions to which there are no clear-cut answers, thus highlighting the moral dilemmas that we regularly face in our daily lives and making us aware of our own culpability. In so doing, he suggests that even apparently simple choices are not always easy or without repercussions.

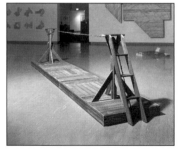

Prairie Mountain, 1977
photo: Ernest Mayer

Tightrope, 1977
photo: Ernest Mayer

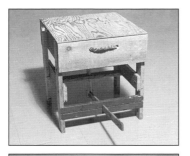

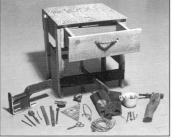

Stool/Tool, 1977
photo: Ernest Mayer

In thinking about the significance of embodiment in Dean's work and its ethical dimensions *vis à vis* the viewer, we should also consider the historical framework within which his practice evolved. In so doing, we can trace the influences and shared concerns that have marked the practice of a generation and more of artists, in which the use of the body as a primary mode emerged.

Human communication becomes increasingly important and urgent in times of profound change, as can be witnessed throughout our culture in response to the extreme events that marked the 20th century and continue to manifest into the 21st. Artists have responded to this urgency by focusing on the most direct and immediate means of communication available to them – their bodies.

Paul Schimmel points out that after World War II, the Holocaust and the atom bomb, a change of consciousness occurred around the world as the very real possibility of global annihilation made people acutely aware of the fragility of creation, subject as it was to forces of destruction on an unprecedented scale. They also became more aware of the primacy of physical action, an insight that had a major influence on postwar thinking and led to the social, political and philosophical legacy that stimulated a pervasive movement in the visual arts in the U.S., Europe and Japan.[4]

During this period, Schimmel argues, a large number of artists began to define their practice within the terms of the social and political context of creation and destruction. "Whether manifested as a… painterly gesture or an explosively destructive act, beginning and end became the subject – a subject driven by an overriding preoccupation with the temporal dimension of the act."[5] Artists such as Jackson Pollock, Yves Klein, Rebecca Horn, the Viennese Actionists, Valie Export, Chris Burden, Vito Acconci, Gina Pane, Yoko Ono, Dick Higgins, Gustav Metzger, Marina Abramovic, Adrian Piper and Mike Kelley, to name but a few, used their bodies and the bodies of their audiences to, as Kristine Stiles notes, "assert the primacy of human subjects over inanimate objects"[6] and to refute the classical concept of art as purely illusion and representation.

In so doing, they vigorously challenged one of the main tenets of Modernist discourse, which rests upon the ability of the subject to separate mind and body in order to appreciate aesthetic beauty. By privileging the intellectual over the sensory and the object over the action that created it, Modernism denies the particular, embodied experience of the subject and instead demands transcendence; in other words, it insists that the discerning subject must focus on the integrity of form without being distracted by matter. Amelia Jones makes a similar point in her argument that "repression of the body marks the refusal of Modernism to acknowledge that all cultural practices and objects are embedded in society, since it is the body that inexorably links the subject to her or his social environment."[7]

By focusing on the body and its actions, artists who use their bodies (from the postwar period to the present) have sought to make a literal connection between aesthetic practice and the world around them, and to demonstrate the interconnectedness between the autonomous act and the social conditions of everyday life. Kristine Stiles notes that "by showing the myriad ways that action itself couples the conceptual to the physical, emotional to the political, psychological to the social, the sexual to the cultural, and so on, action art makes evident the all-too-forgotten interdependence of human subjects – of people – to one another."[8]

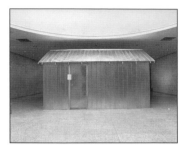

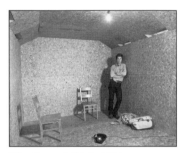

Max Dean: A Work, 1977
photo: Ernest Mayer (top)
 David Barbour (bottom)

However, Hubert Klocker suggests that action is ultimately an ephemeral and partici-patory event that loses its immediacy once realised and whose presence can then only be conveyed by the media or representational object. He maintains that this does not "imply a dissolution of the art object," though, but "rather a new... conception of the art object and art itself, for eventually in the performative work, even thought achieves plasticity."[9] Perhaps it is in this vein that Dean decided to place himself at the centre of his works, replacing the art object with his own body in order to create what he has termed "thought objects."

This foregrounding of body, agency and choice is at the heart of Dean's ***A Work*** (Winnipeg Art Gallery, 1977). Dean constructed a 4.9 x 3-metre shed in the gallery, which he then inhabited every day over the course of the six-week exhibition. On entering the third floor gallery space, viewers were confronted with this structure made of chipboard and corrugated steel. There were no clues as to its purpose and the door to the shed was locked. However, a note on the door invited viewers to phone if they wanted to engage with the artist, and informed them that a special phone for this purpose was located on the ground floor. Viewers who showed the requisite commit-ment and duly went back downstairs and phoned were invited to come back up and enter the space to chat with the artist.

The interior, lit by a single bare bulb, was lined with plywood and contained only two wooden chairs and a telephone. By using familiar materials and avoiding any extraneous decoration, Dean created a functional environment that didn't interfere or distract from his main purpose: to divert attention from the art object and redirect it to the transactional nature of producing ideas collaboratively. Eschewing an authoritative role, he refrained from lecturing or testing his viewers on the subject of contemporary art, but rather engaged in conversation on topics chosen by them. He has said that his goal was to become the work himself, but found that he became the collective memory of the piece instead, the repository for conversations with viewers and thus a living conduit for the exchange and interpretation of the information that traveled between them. By making himself physically available and his creative process visible, he also demystified the commonly-accepted notion of the artist as a solitary genius who secretly imbues objects with aesthetic value in a private studio.

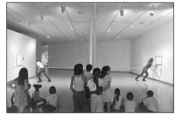

Drawing Event, 1977
photo: Ernest Mayer

In ***Drawing Event*** (Winnipeg Art Gallery, 1977), another work that puts trust and reci-procity into play, Dean and a fellow artist were tied together at the waist by a rope in a gallery space divided by a temporary wall through which the rope passed. Drawing paper was fixed to each of the far gallery walls and drawing implements were scattered on the floor. The artists tried to draw simultaneously, but the rope was only long enough to allow one artist at a time to reach the wall, thus producing a constant struggle between them. The durational performance took place over six hours, and as Willard Holmes observed, the act of "drawing, instead of being an effortless flow of talent, became a comic act of sheer effort" whose success was determined by physical strength. Furthermore, he remarked that "(the) constraints on the artist, the militations of the social world against his success, were humorously condensed in the figure of another artist. Working against each other, they were working against themselves."[10]

In a sense, both of these works underscore Dean's ongoing effort to question and undermine the authority of the art object. They suggest, instead, that activity – specifically, reciprocal activity between people – is what produces meaning. Kristine Stiles extends this connection between people and action by asserting that "action

art renders both the relationality of individuals within the frame of art and culture visible. In this way, action in art acts for all Art – for better or for worse – to bring the relation between seeing and meaning, making and being, into view."[11]

The issues of real and implied risk have long been a feature of Dean's work, as far back as the late 1970s and including his most notorious performance, ____., in which the artist's physical safety was effectively left to chance. Writing in 1978, François Pluchart noted that the staging of risk, suffering and death cannot be dissociated from the history of Western art, but in that era, as artists became more deeply committed within social struggle, they gambled their own safety against their ideas.[12] The experience of real risk – by both artist and audience – seemed increasingly important to artists in the 1960s and '70s as a strategy for breaking down the barriers between what they saw as a growing social anaesthetisation and real, lived experience in turbulent times. In so doing, they also attempted to draw direct connections between art practice and social responsibility by making their audiences aware of, and thus accountable for, their actions (or inactions). These issues are certainly evident in ____., performed only once at the Performance Festival, Montreal Museum of Fine Arts in May 1978. Here, an electric winch, linked to an auto relay switch and a microphone, were positioned in front of the audience. The performance began as the winch steadily reeled a bound, gagged and blind-folded Dean into the space, across the floor and toward a pulley that was secured to the ceiling. When the noise generated by the audience reached a critical volume, the sound-activated switch cut power to the winch, halting the action. If the volume was not sustained, however, the winch resumed its pull. As Dean was dragged into the room by his feet, the audience, through the chance evidence of noise register-ing changes in the movements of the winch, gradually recognised his plight, and subsequently their role in controlling its outcome. Ultimately, that audience made enough noise to stop the process of pull. The embodied actions of the audience therefore became the focus of the event, and by extension, an essential element of the work. This process continued for 35 minutes, at which point a timer shut down the winch and the lights, ending the performance. Perhaps for Dean the main issue is therefore not what art *is*, but rather what it *does*. By implicating the viewer, he challenges the passive acceptance of art that persists as a holdover from the Modernist tradition. In contrast to the dispassionate convention of quietly contem-plating the art object, he places the participatory, performative role of the audience integrally within the creative process and this inevitably helps to shape and extend the work. What is given primary importance is the dynamic that evolves between people inside the exhibition space.

Dean's performances were usually staged only once because the element of surprise was crucial and because he felt that the power of the act derived from its temporality. His performances were carefully planned and executed actions, rather than media events (indeed, the sparse documentation that does exist consists of photographs taken by audience members).[13] By removing his own body as the focal point of a one-time, temporal action, he turned the viewers' attention back to their own physicality and how it informed their relationship to the work (and to each other) over a longer period.[14] While the real personal risk involved was an important and necessary part of Dean's performance-based practice, equally effective is his use of implied risk and psycho-logical tension in his installation work; here, anxiety is transferred from the body of the artist to the body of the viewer via the physical space.

Interactivity is often seen with vaulted expectations as a means for merging art with other aspects of contemporary culture and dissolving the boundaries between them. Perhaps as a result of its overuse in both the art world and the mass media, the term "interactive" is itself losing impact. Digital interactivity can be found everywhere – on websites, in museums, even in supermarkets; it is becoming synonymous with pushing buttons, and is used indiscriminately as a gimmick for attracting audiences. In a field where new forms have continually appeared, disappeared and intermingled at an increasingly rapid pace (but over a relatively short period of time), much of the relevant discourse regarding computer-driven interactive art has been led by the technology, rather than the critical, cultural, ethical, political, economic or historic contexts in which both the artworks and the technologies have been produced and disseminated.

Screen-based interactivity is often remote and rests upon the premise that we are all able to communicate easily, immediately and unselfconsciously. Form frequently takes precedence over content, producing a gap between what is imagined technologically and what actually takes place between artist and audience. In Dean's work, however, the interactivity cannot be experienced remotely: the viewer must be present, and only through a self-conscious and willing engagement can they begin to negotiate what may be required of them. In contrast to the assumed familiarity that forms the basis of most interactivity in mainstream culture, the viewer's experience of Dean's work is not instant – the relationship may not be immediately apparent, and they must work it out actively and over time.

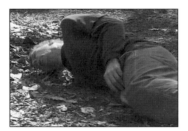

Sneeze, 2000
Video still: Robin and Miles Collyer

In ***Sneeze*** (2000), the viewer enters a darkened gallery space and encounters two main elements: a freestanding 3' by 4' glass projection screen, and an aluminum lectern (housing a video projector) with two microphones on a stand in front of it. By speaking into one of the microphones, the viewer triggers a series of still images that are projected onto the screen and can be seen from both sides at once. Each microphone is linked to a separate set of images, which run consecutively as long as the microphone is activated. However, when either of the slide series gets past the sixth image, a transition from static to moving image takes place and a video clip begins to play. The clip plays in its entirety, thus removing the viewer's control over the presentation of the images. When the tape ends, the screen, which has been translucent up to this point (acting as a visual barrier between the viewer at the lectern and other viewers in the space watching from the other side), is charged and becomes a transparent window.

One image sequence, shot from above, depicts a man walking outside with his hands over his face as if in distress. When the video begins, he falls to the ground convulsing and it becomes clear that he has moved from the preliminary stages to a full-blown epileptic seizure. The other sequence, shot from behind, shows the same figure moving through a workshop or studio, opening a desk drawer and also appearing to shudder. However, as the camera has focused on the back of his neck we are not privy to the source of his response and are left wondering whether it is an unpleasant or agreeable experience. Is he ill, or in the throes of sexual climax?[15]

The viewer at the microphone appears to be in control of the experience, yet there are many contradictions at play. The only way to engage the work is through the act of speech, which requires a self-conscious and irrevocable affirmation of presence from the viewer. However, while the viewer assumes an authoritative role at the lectern, it

is not quite clear what is expected – who should be addressed and what should be said? In this context, drawing attention to one's self can feel quite awkward and uncomfortable. As the viewer struggles through (with the images stopping and starting and jumping back and forth as the process is figured out), it becomes apparent that the willing, deliberate action that sets the work in motion is rendered impotent once the video begins, and intervention is no longer an option. In each sequence, the viewer loses agency over the work at precisely the same moment that the subject loses control over his body. By making viewers aware of their own discomfort and vulnerability, Dean reminds us that we are sentient beings driven by base impulses and desires, susceptible to sudden losses of bodily control that can have either harmful or pleasurable effects. Accordingly, the notion of total restraint or containment of our corporeality is untenable because our bodies cannot always be willed into submission.

Contemporary cultural criticism has increasingly taken issue with the tendency, in writing about new media art in the 1990s, to privilege technology-led practice. This criticism is also indicative of a wider critique of what has been termed "Posthuman" discourse, an ensemble of statements and positions characterized by an unfettered optimism for a future where the distinction between organism and machine will not exist, and popularised by Donna Harraway in her seminal "Manifesto for Cyborgs" (1991). Advocates of Posthumanism proposed that with the advancement of biomedical and computer technologies, our physical bodies would become redundant and a new hybrid of human and machine would emerge. The resultant cyborg was understood to represent an opportunity for the complete reinvention of identity. No longer constrained by corporeality, the cyborg suggests the possibility of a world where the power structures of our binary system (nature/culture, male/female, public/private, etc.) would disintegrate and where gender, race and embodiment could be created, recreated, or even disposed of. "We are all chimeras, theorized and fabricated hybrids of machine and organism; in short, we are cyborgs. The cyborg is our ontology, it gives us our politics. The cyborg is a condensed image of both imagination and material reality, the two joined centers structuring any possibility of historical transformation."[16]

The concept of deconstructed and decentred identity, of which the cyborg is an important example, has provided a productive intellectual framework for progressive thinking (particularly in Feminist and Post-Colonial research). Yet while potentially liberating in many ways, this radical utopianism is ultimately flawed: political power remains rooted within the organic body. Attempting to extend the body or escape it completely through technology doesn't alter the core issues of racial, sexual and economic difference that must still be addressed in order to effect any real cultural change. However much we invest emotionally, spiritually or intellectually in technology, the physical body still functions as the basis for communication, negotiation and socialisation.

In the mid-1980s, Dean began collaborating with technicians and engineers in order to bring robotics into his work (**Prototype** was the first in 1986), thereby extending his gamut of tools for exploring human relationships. In this period of evolving discourses surrounding the promise of new technologies, Dean's position was both celebratory and circumspect. While the machines he created did in fact come to replace his own body within the performance of the work, they were not presented as superior human replicas; rather, they were presented as precision machines, or machine-driven objects with capabilities that weren't bound to mortal functions, but were wholly dependent on human interaction for their meaning.

The Table, 1984-2001
photo: Robert Keziere

For instance, in **The Table** (1984–2001), produced in collaboration with Raffaello D'Andrea), Dean reversed the roles of object and viewer by creating a fully autonomous table that selects a single viewer with whom to attempt to build a relationship. Viewers within the gallery space move around the ordinary, familiar-looking table and try to anticipate its movements. The table has been programmed to operate on its own, with an extensive catalogue of complex abilities that enable it to react unpredictably to its environment and the behaviour of those it encounters. The table is thus able to track the "object of its affection" and respond in various ways to the movements of that viewer, as well as others in the exhibition space. In a playful manner reminiscent of the ways people try to meet one another, the table uses the subtleties of body language to attract the attention of its chosen viewer and to interpret that person's responses. A relationship between human and machine gradually develops as the chosen viewer begins to comprehend the table's actions, but it is undoubtedly the psycho-social dynamics of that relationship and how they are acted out by the viewer – in real time and space – that become the crux of the work for other viewers in the exhibition space.

We live in an era of unprecedented technological advancement that has dramatically changed our daily lives. Information technology, mobile telecommunications and personal computers provide access to global communication on a scale previously unimaginable and the wide availability and portability of digital video cameras enable the independent production of localised imagery that can be presented to an international audience with greater intimacy then ever before. The ubiquitousness of the technology has also enabled new collaborations and non-orthodox practices to evolve and has led to interesting developments at the intersections of various established fields of practice, from Dada to performance, installation, photography, video, audio art and experimental theatre, as well as current experiments incorporating live art, digital video, wireless networks, music, culture jamming and webcasting. Consequently, as new networks and alliances are established, the interconnection between the technological body and the carnal, human body takes on a new social and political significance.

But as the volume of information and the speed with which we can both produce and access it increase, we are also faced with the task of finding new strategies for coping with information overload and media fatigue. We are constantly bombarded with images and streams of information that either induce us to over-consume or fuel our fears of war, genetic manipulation, terrorism, and new virulent strains of disease – all of which dull our senses and engender feelings of apathy and despair. As reality becomes too much for most of us to bear, the over-mediation of contemporary culture seems to make it easier for us to look away. Instead of shocking us into action, it seems to have the opposite effect: it removes us from lived bodily experience, disengages us from real communication, and creates more distance and isolation between us. The erosion of privacy and the disintegration of our sense of self are also detrimental side effects. The incessant technological mediation of the human body and its persistent collapse into representation thus serve to divest our bodies of corporeality, thereby alienating us from our own sense of embodiment.

Dean's work is an attempt to recuperate the body from representation by placing human interaction at the centre of aesthetic practice. Using technology and other tools to explore the intricacies of human nature, he creates new dynamics and possibilities for communication. These challenge us to envisage alternative paradigms

for the future by drawing on our own experience and examining the cultural condi-
tioning at the root of our anxiety. He also reminds us, in a low-key yet unrelenting
way, that our individual actions do have significance, despite the fact that so many
aspects of our culture continually suggest the opposite. In refusing to make it easy for
himself or his audience, Dean acknowledges the difficulty and discipline required to
both practice art and get on with life, while the consistency of his intentions over the
course of his career indicates a sense of urgency that continues to inform his work,
and conceivably his drive to create it. Perhaps this is because for Dean, "life is as
sharp as the edge of a knife."[17]

Michelle Hirschhorn
September 2003

1 Kristine Stiles, "Uncorrupted Joy: International Art Actions," *Out of Actions: Between
 Performance and the Object 1949–1979* (hereinafter referred to as *Out of Actions*), ed.
 Paul Schimmel (Los Angeles: Museum of Contemporary Art, 1998), p. 228.

2 Max Dean, in conversation with the author (Ottawa Art Gallery, November 2002).

3 Ibid.

4 Paul Schimmel, "Leap Into the Void: Performance and the Object," in Schimmel, ed.,
 Out of Actions, p. 17.

5 Ibid.

6 Stiles, op. cit., p. 228.

7 Amelia Jones, *The Artist's Body*, ed. Tracy Warr & Amelia Jones (London: Phaidon Press,
 2000), p. 20.

8 Stiles, op. cit., p. 228.

9 Hubert Klocker, "Gesture and the Object", in Schimmel, ed., *Out of Actions*, p. 159.

10 Willard Holmes, "Max Dean," *Pluralities* (Ottawa: National Gallery of Canada, 1980), p. 52

11 Stiles, op. cit., p. 228.

12 François Pluchart, "Risk as the Practice of Thought (1978)," reprinted in Amelia Jones,
 The Artist's Body, p. 219.

13 Max Dean, in conversation with the author (Ottawa Art Gallery, November 2002).

14 This is particularly apparent in two complex works – *Untitled* (1978-79) and *Made to
 Measure* (1980) – which space does not allow me to discuss at length here.

15 The artist has described this as a "sexually charged action;" however, its sexual nature
 is not revealed in the video.

16 Donna Harraway, "A Manifesto for Cyborgs: Science, Technology, and Socialist Feminism
 in the 1980s," *Simians, Cyborgs and Women* (London: 1991), p. 66.

17 Max Dean, in conversation with the author (Ottawa Art Gallery, November 2002).

As Yet Unrealized, 2002

DVD & 12 robotic chair-models, wood, plexi-
glass, collection of the Art Gallery of Ontario;
10 additional articulated chair-models courtesy
of Susan Hobbs Gallery, Toronto; each chair
82 x 40 x 45 cm, installation variable dimensions.

DVD et 12 modèles de chaises robotiques, bois,
plexiglas, collection du Musée des beaux-arts
de l'Ontario; 10 modèles de chaises articulées
additionnelles, gracieuseté de la Susan Hobbs
Gallery, Toronto; chaque chaise 82 x 40 x 45 cm,
installation de dimensions variables.

Installation photography /
photographies de l'installation : David Barbour

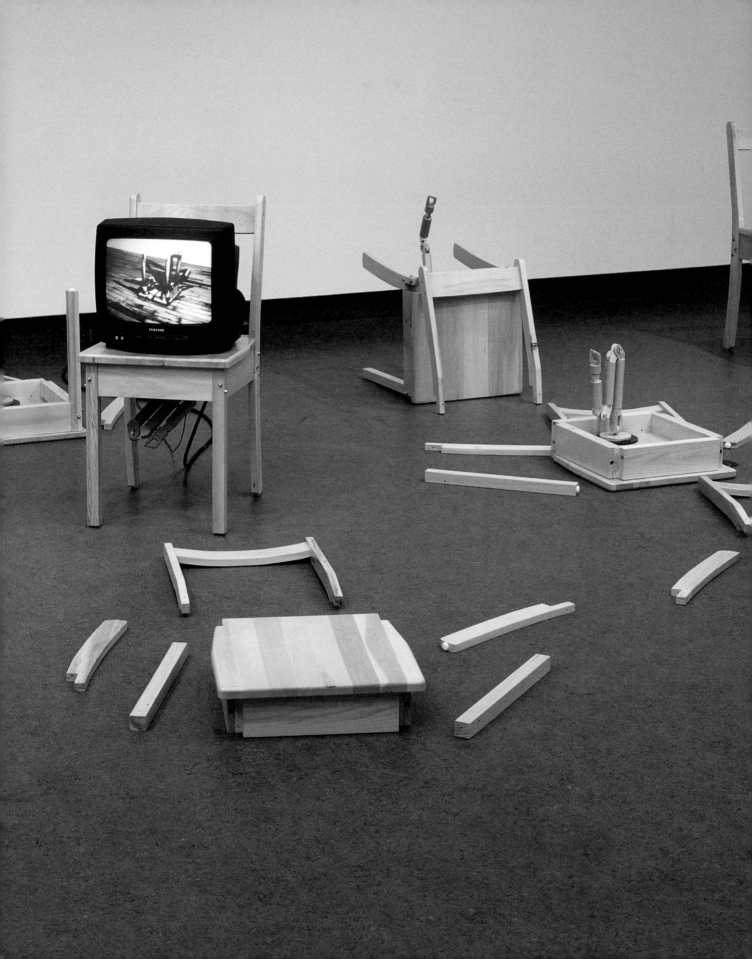

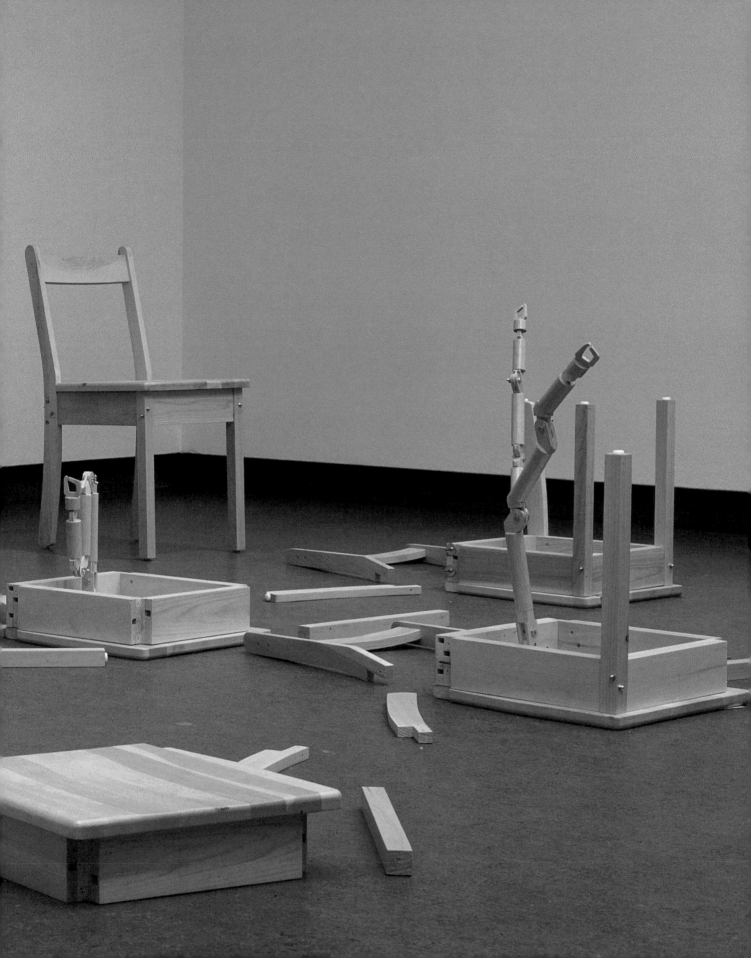

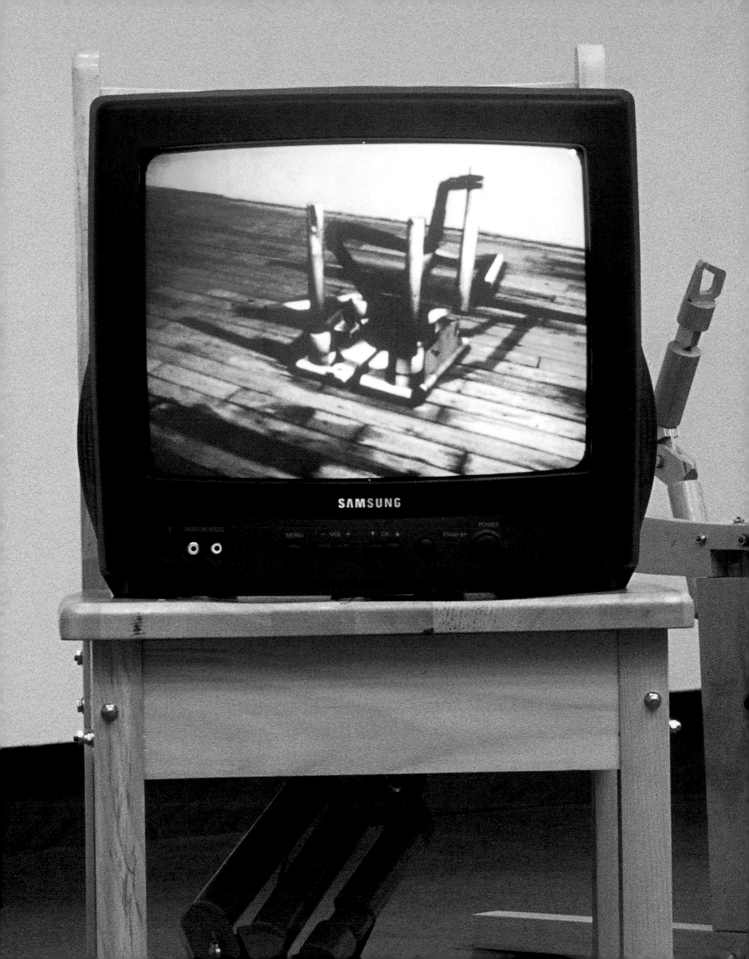

_____., 1978
photo : Glenn Lewis

FAITES LE CHOIX

À partir de ses performances à la fin des années 1970 jusqu'à ses œuvres robotiques des dernières années – saluées par le public et la critique –, le travail de Max Dean est caractérisé par une dimension interactive qui engage directement le regardeur dans l'action, la fonction et les effets produits par l'œuvre. Les actions du participant ou de la participante comportent des conséquences et, dans plusieurs cas, le succès de l'œuvre dépend de cet engagement. Si la confiance, l'autonomie, le contrôle et la responsabilité sont des enjeux centraux dans la pratique de Dean, ils ne se présentent jamais exactement du même point de vue. Le regardeur doit faire des choix.

En début de carrière, Dean entraînait fréquemment le public dans des performances qui mettaient son corps en péril ou qui défiaient son endurance. Dans _____. par exemple, le public découvrait peu à peu qu'en faisant du bruit, il pouvait arrêter l'action implacable d'un treuil traînant Dean, le corps ligoté et les yeux bandés, sur le sol de la galerie jusqu'à ce qu'il soit finalement suspendu par les pieds. La composante interactive de cette œuvre, qui remonte à 1978, attribuait déjà au spectateur le pouvoir de déterminer le dénouement de la pièce, au péril même de l'artiste.

Cependant, au fil des trente et quelques années durant lesquelles la pratique artistique de Dean s'est développée, son corps a graduellement été remplacé dans l'œuvre par d'autres interfaces matérielles et virtuelles. En particulier, l'action en est venue à se déployer grâce à des systèmes actionnés par la voix ou le mouvement, et souvent informatisés. Conséquemment, la part de risque qui sous-tendait une œuvre comme _____. est passée d'un danger ou d'un malaise physique pour l'artiste à une situation pouvant être déstabilisante, mais autrement, pour le spectateur. C'est comme si, une fois exclu le danger corporel de l'artiste, l'accent portait davantage sur les défis psychologiques, conceptuels et performatifs qui attendent le spectateur. Cette mise en relief du rôle du spectateur comme agent souligne que ce sont le contenu et la nature de ce qui émane de la conduite des participants, dans une situation donnée, qui constituent le sujet et, en fait, le médium de ces œuvres. À plusieurs reprises, la pratique performative de Dean se soumet à l'interactivité, évacuant et même renonçant à la position centrale de l'artiste comme producteur de l'œuvre d'art et de ses effets. En même temps, l'autorité de l'artiste, bien que plus abstraite en raison de son déplacement, demeure en vigueur puisque c'est lui qui, dans chaque cas, en établit les composantes et les paramètres.

Dans toutes les œuvres de Dean, le regardeur est invité à faire des choix et, ce faisant, il s'aventure sur un chemin imprévisible. Bien qu'une interaction précise puisse n'impliquer qu'un participant à la fois, l'action elle-même est généralement une expérience publique plutôt que privée. Il s'agit de la mise en scène, ou du spectacle, de choix se déroulant devant un public potentiel et exhibant les effets qui découlent de prises de décision de différents types.

L'installation **_Sneeze_** matérialise plusieurs de ces caractéristiques. En pénétrant dans l'espace de la galerie, le spectateur se trouve dans un décor faiblement éclairé, comportant une fenêtre de verre traité face à un lutrin en aluminium. Le verre de la fenêtre

Sneeze, 2000
Image vidéo : Robin et Miles Collyer

montre l'image de Dean se tenant devant la porte d'un atelier. Un microphone est placé de chaque côté du lutrin. Il s'agit d'une scène latente. Prêts à être utilisés, comme le suggère un haut-parleur placé devant le lutrin face à l'écran, les microphones indiquent la manière de s'engager dans l'œuvre. En parlant dans l'un des deux microphones, le spectateur active une projection. Chaque microphone déclenche une projection précise composée de six images fixes consécutives, suivie d'une séquence en mouvement sur DVD. Ces scènes sont visibles des deux côtés de la paroi de verre. Leur mise en marche nécessite cependant une impulsion vocale vigoureuse, l'image se figeant lorsque la mise en marche vocale s'interrompt ou que son volume est trop bas. Une séquence extérieure montre une figure masculine (Dean) dans un parc, alors qu'il se détourne subitement et s'éloigne, comme s'il fuyait ou quittait quelqu'un hors champ, avant de s'effondrer brusquement, le corps secoué de spasmes. L'autre scène se déroule à l'intérieur, dans un atelier. Une figure (Dean) marche en direction d'un bureau, sort un magazine d'un tiroir et, de dos aux spectateurs, exécute des gestes rapides et répétitifs qui font bouger et contractent son corps. Ce sont les impulsions vocales du spectateur qui font avancer chacune des séquences de six images, mais éventuellement sa capacité d'enclencher l'image suivante est remplacée par une séquence de film qui ne peut pas être interrompue. Cela se produit au moment précis où la figure dans la scène projetée perd le contrôle de son corps : dans la scène extérieure, en raison de ce qui semble être une crise épileptique, et dans la scène intérieure, en raison d'un présumé orgasme. Comme lorsqu'on éternue, en cas d'épilepsie et d'orgasme, la dynamique et l'action du corps l'emportent sur la volonté. Le participant de *Sneeze* perd le contrôle de la scène projetée au moment même où la figure à l'écran perd, elle aussi, le contrôle. À la fin de la séquence sur DVD, la surface de verre devient soudainement transparente pendant quelques secondes, et les regardeurs de chaque côté de l'écran se voient l'un l'autre.

Pour participer à *Sneeze*, Dean demande au regardeur d'aborder divers niveaux de discrétion. Avant de s'exposer dans les deux scènes de vulnérabilité, l'artiste fait appel à un engagement parallèle de la part du participant qui doit également offrir une performance, s'exhiber et risquer, quand le verre devient transparent, de se trouver dans un état de vulnérabilité et d'exhibition. Même en ne faisant que regarder une autre personne donner des impulsions vocales devant le lutrin, on participe également à la scène puisqu'on est pris en « flagrant délit » à la fin, lorsque le verre devient transparent. Mais jouer un rôle actif dans la « production » de la scène requiert une réelle volonté, dénotée par le besoin même d'étirer le corps par dessus le lutrin pour rejoindre le microphone fixe, de même que par le volume et la persistance de la voix. Cependant, même si Dean établit des barrières qui ralentissent le processus de sa

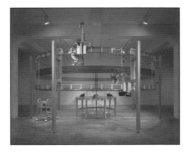

The Telephone Piece, 2000
photo : Robert Keziere

propre exhibition dans l'œuvre, il n'a aucun contrôle sur ce que le participant dira (ou scandera ou chantera) pour faire avancer la séquence ou pour épater la galerie. La nature de l'engagement du spectateur pendant ces scènes est imprévisible.

Si l'on peut dire de l'interactivité du spectateur qu'elle caractérise la plupart des pratiques artistiques, elle est plus généralement associée aujourd'hui, comme terme, au développement d'interfaces informatiques – souvent une souris, une manette, une touche sur le clavier ou un écran tactile – qui permettent au regardeur de manipuler les éléments d'une situation construite qui se déroule fréquemment à l'écran. Les œuvres interactives de Dean ont recours à des interfaces de types complètement différents qui, toutes, appuient une complexité centrale qui ne se résume pas à la pression d'un bouton, à la surprise d'un « pop-up » ou à une sélection factice d'options préétablies. Dean utilise en général des objets quotidiens comme interfaces et comme activateurs. Parmi ceux-ci, il y a eu des chaises (*As Yet Unrealized* et *The Robotic Chair*), des tables (*Prairie Mountain* et *The Table*), des intantanés (*Pass It On* et *As Yet Untitled*) des téléphones (*Max Dean: A Work* et *The Telephone Piece*) et des automobiles (*Made to Measure*). Cet élément de banalité soutient également une esthétique qui traverse l'œuvre de Dean : une simplicité professionnelle quant aux matériaux, un aspect fruste, très mec, dans laquelle la facture directe des matériaux quotidiens génère un intérêt par ses lignes nettes, sa présence solide et sa fonctionnalité précise. De plus, en utilisant des objets quotidiens informatisés comme interfaces, Dean donne aux spectateurs l'impression d'être devant de nouvelles applications informatiques d'une part, et il leur donne un accessoire familier qui les aide à situer culturellement la problématique ou les enjeux avancés par l'œuvre d'autre part.

Cette interactivité, que rendent possible les œuvres de Dean, va au delà de l'esclavage technologique et suscite une prise de conscience plus critique de l'interface technologique/humaine qui défie les applications informatiques (souvent commerciales) et les concepts technologiques conventionnels. Des œuvres comme *Be Me*, *As Yet Untitled*, *The Table* et *As Yet Unrealized* ont recours à l'action implacable d'instruments programmés. Toutefois, elles instaurent des « relations » entre les sujets humains et les objets technologiques, et mettent en jeu une dynamique imprévue entre les élans humains et les machines. Étrangement, dans les configurations de Dean, les machines elles-mêmes semblent révéler ou contenir leur propre subjectivité, avec leurs propres caractéristiques. Passant d'objet silencieux et utilitaire à médium d'interaction, la machine est en soi « active » ou performative, et ce, selon des modalités inattendues qui dérangent les modèles de (re)connaissance familiers tout en établissant de nouvelles conditions d'engagement.

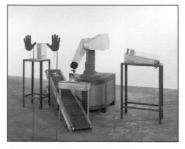

As Yet Untitled, 1992-1995
photo : Isaac Applebaum

As Yet Untitled en est un exemple particulièrement dynamique. Il s'agit d'une œuvre insigne qui fait porter au regardeur, à sa conscience et à ses mains, le choix d'archiver ou de déchiqueter une photographie de famille trouvée. Même si elle force virtuellement le public à intervenir, elle met en évidence les limites, les contradictions et les impasses de cette action.

L'œuvre se déploie alors qu'un bras robotique, sortant d'une imposante carcasse, plonge sa pince dans une boîte contenant des photographies et en saisit une. Suivant un arc gracieux et régulier, le robot avance en direction d'une paire de détecteurs placés au centre de la pièce et présentés comme des silhouettes de mains sur un support en métal. Ici, le robot étire complètement son bras à l'horizontale pour montrer l'image, soit au regardeur soit à la salle vide. À défaut d'un geste d'intervention, le bras se retire et continue sa trajectoire impitoyable, laissant tomber la photographie dans un déchiqueteur qui la met en pièces et la dépose sur un tapis roulant qui, lui, l'entraîne vers une pile sans cesse croissante de fragments photographiques. Le robot retourne ensuite à la boîte qui contient les photographies et le processus reprend de plus belle. L'action se répète trois fois la minute. Le spectateur peut cependant décider d'intervenir. En faisant concorder la (les) main(s) sensible(s) avec les siennes, le participant peut changer automatiquement la trajectoire du bras robotique. Plutôt que de se diriger vers le déchiqueteur, le robot met alors l'instantané dans un conteneur de préservation où il échappera à la destruction.

Un certain suspense dramatique annonce le moment décisif. Le robot s'arrête entre les mains-détecteurs et, avec une poussée avant de son bras, il présente l'instantané au regardeur pour qu'il l'examine pendant quelques secondes, avant de poursuivre son implacable circuit de destruction ou de préservation. Cet intervalle représente la « dernière occasion » de « sauver » l'image : une fois le bras descendu en direction du déchiqueteur, il n'est plus possible d'intervenir. La pause prévenante représente à la fois une invitation, un engagement et un choix. Les photographies ont l'essence des instantanés, étant à la fois intimes et banales : un pique-nique en famille, un anniversaire avec des amis, l'image floue d'un enfant, un paysage. Une variété d'activités et d'investissements humains se trouve ainsi mise en montre dans cette collection dépareillée de photographies trouvées, même si elles ont également quelque chose de négligé, de perdu ou d'abandonné. Elles n'appartiennent à personne en particulier et, dans un sens, elles sont relâchées dans le monde. Le sujet de ces photographies non réclamées a déjà inspiré une captation filmique et, tout en étant dépourvue de présence humaine, la photographie en soi renvoie à un ou à une photographe. Chaque instantané a été saisi et, en retour, il nous saisit.

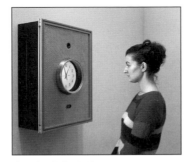

So, this is it., 2001
photo : David Barbour

Le choix offert par **As Yet Untitled** déplace la temporalité de la photographie : du moment original d'investissement à un moment présent de décision. Il est possible d'arrêter le processus de déchiquetage, une image à la fois, mais qui resterait là indéfiniment pour en sauver plus d'une ou quelques-unes ? Chaque jour des centaines de photographies semblables sont détruites ; pendant une période d'exposition, il y en aura des milliers et des milliers. S'agit-il de choisir des images précises que l'on juge dignes de préservation ou s'agit-il plutôt d'un principe, soit d'arrêter ce processus brutal, peu importent les qualités de chaque photographie ? Ou les choix sont-ils plus impulsifs ou arbitraires, dont celui de ne rien faire, de regarder tout simplement ? L'instant est à la fois chargé, humoristique, impossible et absurde. Il se peut qu'une photographie soit préservée par un spectateur, qui ne connaît rien de l'événement photographique d'origine, qui est là par hasard à ce moment particulier – mais au nom de qui ou de quoi ? Dans cette liaison humain/machine, nous savons très bien que, lorsqu'il n'y a personne dans la pièce ou qu'aucune action n'est entreprise, le robot poursuit son action sans relâche. Il ne se préoccupe pas de la relation entre les photographies et la mémoire, la temporalité, la nostalgie, la mortalité, la valeur ou le sens. Il n'est pas sentimental. Il ne partage pas un sentiment vaudou qui voudrait qu'en permettant le déchiquetage des instantanés, une partie de ce qu'ils portent se trouve détruite avec eux. Le robot ne connaît ni regret ni avidité ni investissement ni sombres humeurs bizarres. Ça – c'est nous. Lui, il est un robot !

Mais qu'en est-il de la mémoire artificielle ? Les documents qui racontent en détail l'histoire de l'humanité sont aujourd'hui archivés dans des systèmes de stockage et de recherche numériques, et ils constituent une ressource de mémoire culturelle qui est dans le domaine à la fois public et privé. Des choix se prennent et des normes sont appliquées quant à ce qui constitue valeur et signification : ce qu'il faut conserver, ce qu'il faut jeter et à quel moment. Certains de ces choix sont dictés par les paramètres d'un programme. La mémoire humaine est pénétrante, imprécise, affective, mortelle. La mémoire artificielle et les technologies d'archivage moderne proposent un système mnémonique différent. **As Yet Untitled** met le spectateur dans une situation de confrontation incommode avec des processus et des paramètres de systèmes technologiques et numériques, et avec la manière dont ils transforment nos manières de savoir, d'accéder, d'encadrer et de concevoir le site de la mémoire culturelle et de l'histoire humaine.

Comme sujets, la photographie, la subjectivité, la mémoire et le moment qui figurent dans **As Yet Untitled** se jouent sur un registre différent dans **So, this is it.**. Ici, plutôt

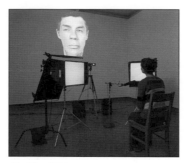

Be Me, 2002
photo : David Barbour

qu'une photographie anonyme dont la préservation ou le destruction s'opère par l'intermédiaire du regardeur, c'est l'image même de celui-ci qui est entraînée dans le circuit. Encore une fois, l'action de l'œuvre est tout aussi implacable mais, dans ce cas-ci, il n'y a pas moyen d'arrêter sa progression. **So, this is it.** est composée d'un classeur en métal dont le centre contient une horloge circulaire munie d'aiguilles. Alors que le spectateur se tient devant le classeur, cependant, son visage apparaît soudainement superposé au cadran de l'horloge, saisi par une webcaméra à travers un trou de serrure situé dans la partie supérieure de la structure. En poursuivant sa course, la deuxième aiguille efface progressivement, à chaque seconde qui passe, le visage du spectateur et le cadran. À la fin des soixante secondes, toute la surface est blanche. Puis le cadran réapparaît, reprenant ses fonctions jusqu'à ce que la capture d'un autre visage réactive le processus. Contrairement à d'autres œuvres de Dean dans lesquelles le spectateur doit choisir une façon de s'engager, ici son image est captée à son insu.

So, this is it. donne une « minute de célébrité » exclamative à chaque personne qui devient subitement sujet de/dans l'œuvre. Cette minute fugitive est cependant liée à la terrible prescience de la mortalité. Le titre affirmatif, **So, this is it.**, sous-entend les deux aspects de l'œuvre : une identification enthousiaste et le sentiment d'une conclusion ou d'une finalité. Cette capture numérique et son subséquent effacement radical, comme dans **As Yet Untitled**, suscitent des questions sur les concepts de subjectivité, de représentation et de mémoire dans notre ère d'instantanéité, de moments éclairs et d'oubli immédiat. En même temps, la capture photographique « à la dérobée » du spectateur qui n'est pas sur ses gardes, rappelle également l'ubiquité de la caméra de surveillance. La webcaméra, les paparazzi, les vidéos privées diffusées publiquement, les téléphones-caméras, la télé-réalité et leurs interfaces avec les ordinateurs personnels par Internet ont changé les frontières déjà poreuses entre le privé et le public. La technologie, dans sa conception et son usage, n'est jamais neutre, encore moins dans ses effets secondaires.

Dans plusieurs des œuvres réalisées par Dean, les technologies utilisées ne sont pas simplement utilitaires ; elles ont plutôt une « vie » en propre. J'ai déjà mentionné que le bras robotique impitoyable dans **As Yet Untitled** disposait de son propre système mnémonique, et il y a d'autres œuvres qui mettent en jeu des technologies animées totalement différentes. **Be Me** est une installation vidéo interactive dans laquelle Dean et son collaborateur Kristan Horton, en compagnie d'une équipe de production, ont adapté et prolongé un logiciel d'animation dernier cri. L'espace de présentation de **Be Me** est un studio, comprenant un fauteuil placé devant un microphone, une caméra vidéo, des lumières de studio allumées et une projection du visage de Dean sur grand

écran. La mise en scène invite le spectateur à prendre place sur le seul fauteuil de l'installation. Une fois que le participant est assis, le Dean virtuel lui pose cette question pour le stimuler : « Alors, voudrais-tu être moi ? », demande-t-il, puis : « Eh bien, dis quelque chose ! » Il devient vite évident que la voix, l'expression et les gestes du participant animent l'image projetée de l'artiste.

La transaction entre spectateur et interface se réalise grâce à une technique complexe. Pour créer l'avatar, un moulage en plâtre de la tête de Dean a d'abord été fait. Puis un scanner, qui a réuni les données obtenues à partir des contours du moulage, a créé une carte numérique en trois dimensions du visage de Dean, à laquelle couleur et texture ont été appliquées par procédé numérique. Pendant qu'il est assis devant l'avatar, la caméra vidéo saisit les traits et les mouvements du spectateur, lesquels sont ensuite traduits et cartographiés par un logiciel, en temps réel, sur le visage virtuel et maintenant grimaçant de Dean. Pour amplifier l'effet, la voix du participant est canalisée par le microphone et retransmise par la bouche de Dean avec un retard d'un dixième de seconde.

Le visage de Dean devient donc un site sur lequel, et par lequel, les mots, les sons et les gestes d'une autre personne sont projetés. La personne assise sur le fauteuil détermine le contenu de l'œuvre, en ce sens qu'elle dirige l'action et dans le sens que la dimension interactive indéterminée est ce qui « fait » l'œuvre. Le participant peut littéralement mettre des mots – de n'importe quel type, sur n'importe quel ton et dans n'importe quelle langue – dans la bouche de Dean, tout en suscitant les expressions désirées sur son visage. Cette scène peut se jouer intimement ou de façon plus sociale avec un public qui, des coulisses, observe, voire encourage, le participant. Le mimétisme devient un reflet qui devient quelque chose de plus. La projection du visage de Dean crée une zone de transaction, un espace exploratoire qui est également un espace socio-éthique de mimétisme et de relations aux autres, qui n'a pas encore été cartographié. Même si le spectateur est invité à « être » Max Dean, c'est plutôt avec son moi et le public qu'il établit une relation. La « face » de Dean est une interface virtuelle, un site par lequel circule une multitude d'identités et leurs extériorisations.

Dans un travail récent de Dean, le spectateur est un joueur subalterne au sein de transactions relationnelles, menées par des robots dont les « pulsions » prédominent. ***The Table***, produite en collaboration avec Raffaello D'Andrea est un robot prenant la forme catégoriquement et sèchement non anthropomorphique d'une table Parsons. Elle occupe une petite pièce dont les sorties sont trop étroites pour permettre son passage. Lorsque les spectateurs entrent dans la pièce, le robot choisit l'un d'entre eux, initiant le contact en s'approchant et en offrant une forme de salutation. Lorsque la personne se déplace dans la pièce, le robot répond par des actions correspondantes. Constant dans son attention, il cherche à établir une relation. Lorsque la personne s'en va, il essaie de la suivre. Lorsqu'il n'est pas occupé, il semble sommeiller tranquillement. Pour le spectateur, être l'objet choisi d'une table dévouée qui s'avance vers vous peut s'avérer déconcertant. Mais ne pas être choisi par le robot comporte sa part d'ambivalence irrationnelle – humaine, trop humaine –, de compétition et de vulnérabilité : « Choisis-moi ! ».

Dans une veine semblable, ***As Yet Unrealized*** propose une sorte de volonté, voire un désir, robotique. L'installation se compose d'une vingtaine de chaises en bois éparpillées, dans différents états de démontage, dont les pattes et les parties jonchent le sol. Un robot est visiblement intégré dans le siège de chacune des chaises. Sur une

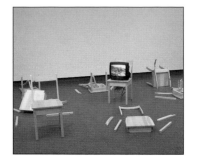

As Yet Unrealized, 2002
photo : David Barbour

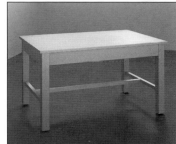

The Table, 1984-2001
photo : Robert Keziere

chaise intacte, debout dans l'installation, est déposé un moniteur montrant la vidéo d'une chaise, de la même forme que celles dans la pièce mais qui, contrairement à ces chaises statiques, explose abruptement et vole en pièces. Par l'action d'un bras robotique logé dans le siège de la chaise qui a explosé, chacune des pièces est ramassée, par le pouvoir fictionnel de l'animation, et replacée, une à la fois, jusqu'à ce que la chaise soit à nouveau assemblée. Puis le processus reprend du début. En fait, la bande vidéo animée de cette chaise est le prototype de l'œuvre « encore inachevée » qui s'intitule **The Robotic Chair**, d'abord conçu il y a une vingtaine d'années lors d'une résidence d'artiste au Musée des sciences et de la technologie du Canada. Ce n'est que maintenant, grâce à l'appui d'un laboratoire spécialisé, qu'elle se dirige vers une réalisation matérielle immanente. Le prototype animé d'une chaise qui s'assemble elle-même, dans lequel des éléments disparates semblent décider de se redonner une forme cohérente, annonce déjà le robot en tant que figure désirante.

Pour une installation comportant des morceaux de chaise démontés et incomplets, de même que des éléments robotiques non fonctionnels dispersés un peu partout, le titre **As Yet Unrealized** témoigne ironiquement de cette expérience, que nous ne connaissons que trop, qui consiste à déployer des efforts acharnés pour atteindre un objectif qui n'aboutit pas tout à fait. Chacune des chaises porte la preuve silencieuse de l'application de la volonté et de la dextérité, et de l'effondrement d'une ambition et d'un objectif : une tragi-comédie humaine mise en scène dans un paysage de morceaux de chaise éparpillés. Le titre optimiste laisse également entendre que les chaises auront peut-être un jour une forme « achevée » : la possibilité d'une version ultérieure demeure ouverte.

Que ce soit dans le prototype animé ou dans la version tridimensionnelle « achevée », l'explosion inattendue d'une chaise aux allures génériques constitue, et c'est le moins qu'on puisse dire, une sorte de spectacle. Toutefois, elle interpelle également l'imagination sous d'autres aspects. La chaise en pièces qui se remonte elle-même, morceau par morceau, est une métaphore appropriée du moi qui navigue dans la vie : il tombe puis se ramasse ; il se défait puis se saisit à nouveau. L'agréable « objectitude » de cette œuvre, la robuste stabilité de l'objet quotidien familier, passe soudainement du côté du cinétisme et de la dés-intégration. Qu'est donc une chaise/objet ? **As Yet Unrealized** et **The Robotic Chair** sont des installations sculpturales, mais cette dernière, préfigurée par la première, suggère également une version cinétique du readymade duchampien. Et, dans ce théâtre d'échanges, qu'arriverait-il si une chaise « décidait » de se réorganiser dans une forme hybride en prenant les pattes d'une autre ? Il y a un aspect relationnel imprévisible dans cette cueillette d'objets entiers et brisés. Il s'applique aux

chaises, mais également à un changement de base dans la dichotomie entre objet passif et sujet (spectateur) actif.

On pourrait dire que l'imprévisibilité des relations technologiques-humaines, sujet-objet, sous-tend toutes les œuvres de Dean. Nous ne savons jamais à quoi nous attendre parce nous ne savons pas à l'avance ce que nous et les autres dans la galerie, y compris les robots, allons choisir de faire. L'imprévisibilité des choix faits et des gestes posés crée, en grande partie, le caractère de l'œuvre et ses effets. Les paramètres ne sont pas prédéterminés et des choses inattendues arrivent, nous arrivent ou arrivent par nous.

C'est peut-être pour cette raison que le travail de Dean nous invite à y entrer par des moyens qui, par la suite, rendent notre sortie compliquée sur le plan psychique. Même s'il y a une sorte d'impossibilité absurde, herculéenne, à vouloir intervenir dans la destruction à grande échelle de photographies dans **As Yet Untitled**, il peut être troublant de s'éloigner en sachant que l'amas d'images déchiquetées continue progressivement à augmenter. Ceci peut s'avérer particulièrement déstabilisant si l'on s'est engagé à sauver l'un des instantanés. Dans **So, this is it.**, l'image du regardeur est saisie puis effacée : c'est donc une partie fugace de son être qu'il laisse derrière lui. **Sneeze** et **Be Me** soulèvent la question de l'investissement personnel dans l'exécution de diverses actions et conventions sociales. Elles mettent en scène la participation à la fois directe et indirecte dans l'œuvre, en soulignant l'interpellation du corps social : gestes, manières de parler, d'aborder, de regarder... **Be Me**, en particulier, renforce l'impression de jouer pour et avec le public réuni. Les œuvres robotiques plus récentes de Dean semblent même porter en elles une libido technologique dans laquelle nous nous sentons engagés. Si une personne est « choisie », elle doit éventuellement « rompre » la relation avec la **Table**, alors même que celle-ci tente de sortir avec elle. Et lorsqu'on n'est pas « choisi », il faut peut-être faire face à cette déception-là. **The Robotic Chair**, déjà en quelque sorte anthropomorphique, semble incarner une pulsion primaire de réalisation de soi à laquelle cette chaise nous contraint à assister.

Ancré dans le conceptualisme, l'interactivité et le performatif, le travail de Dean soulève plusieurs enjeux. Qu'en est-il de notre compréhension de l'art conceptuel quand la mémoire artificielle, l'initiation par la technologie et les comportements du système font partie de l'équation ? Comment les paramètres de l'art sont-ils réorganisés par des œuvres dans lesquelles les subjectivités et les relations sont l'« objet » ? Quelles considérations pourraient constituer la valence éthique dans le design de systèmes interactifs ? Quelles seraient les caractéristiques d'une poétique de l'interactivité ? Et dans les défis posés par Dean au public au sein de l'imprévisible espace psychosocial de l'interactivité, comment les identités sont-elles représentées face à soi-même et aux autres, et comment sont-elles colorées par l'exercice de choix spécifiques ?

Renee Baert
Novembre 2004

Traduction de Colette Tougas

BE ME, 2002
in collaboration with Kristan Horton

Computer, video projector,
camera, lights, custom software, variable dimensions.

Ordinateur, projecteur vidéo, caméra, éclairage, logiciel
personnalisé, dimensions variables.

Installation photography / photographies de l'installation :
David Barbour

Video still / image vidéo :
Kristan Horton

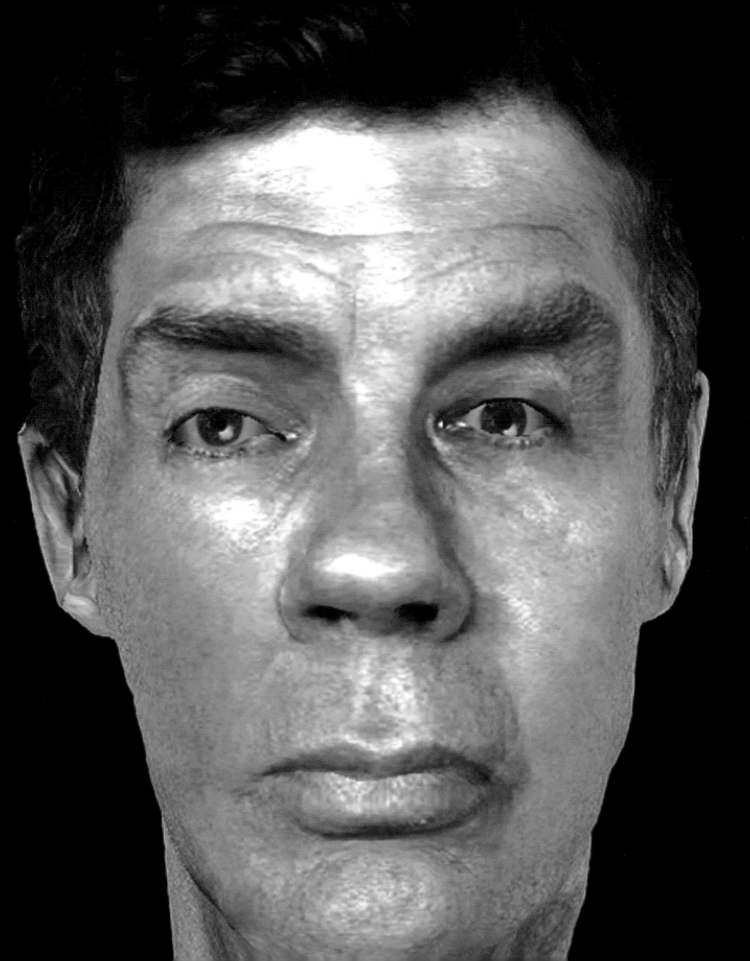

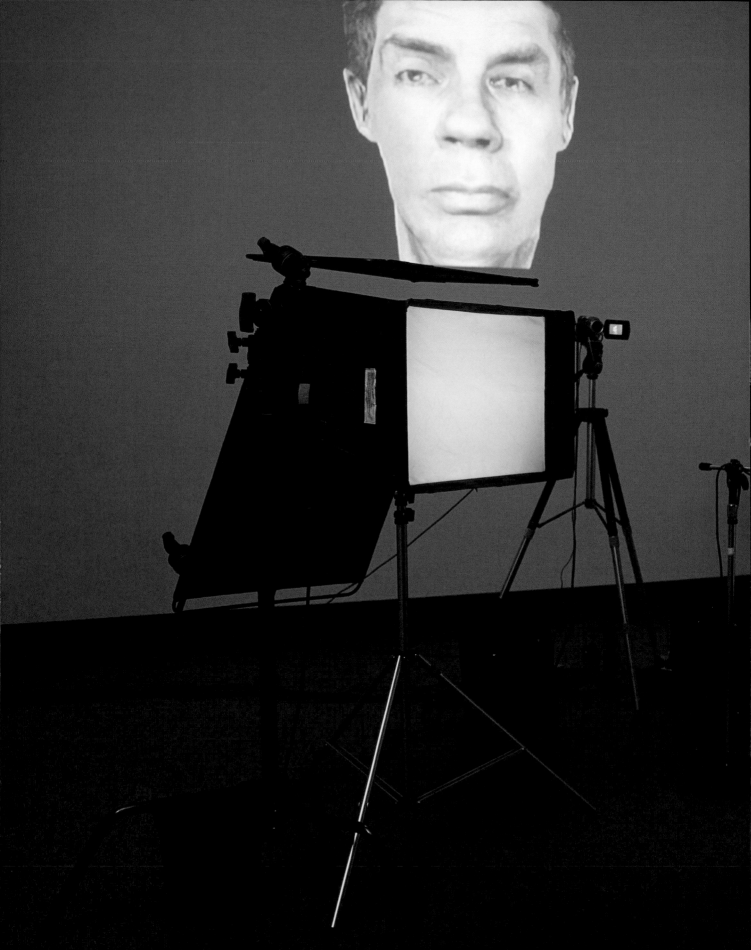

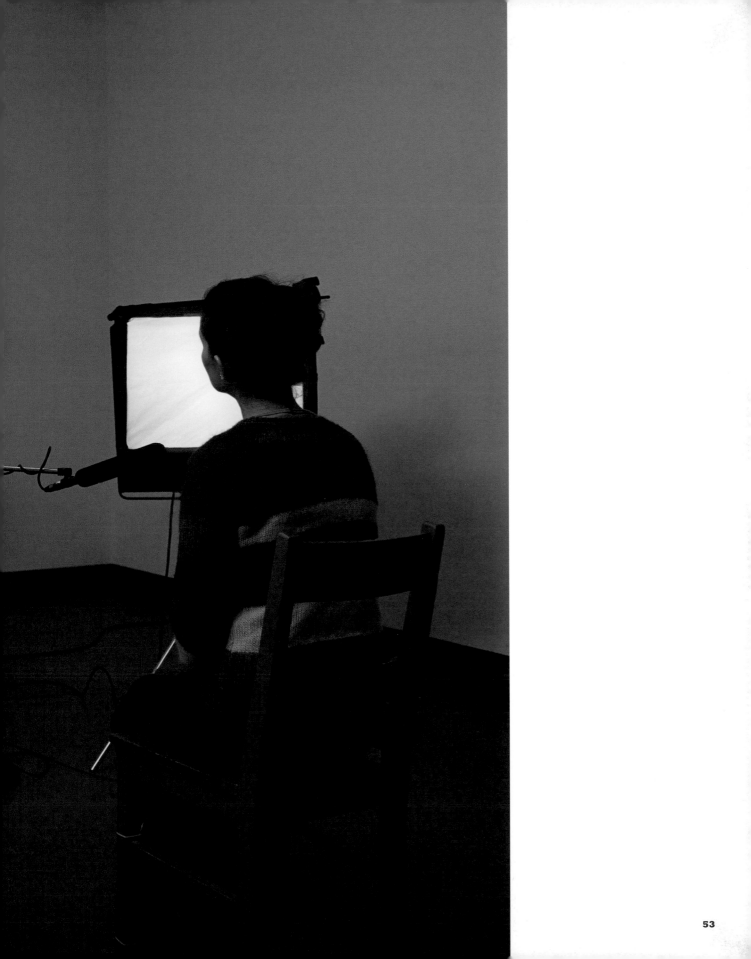

Pass It On, 1981
time triggered Polaroid series / série d'images Polaroid déclenchées automatiquement

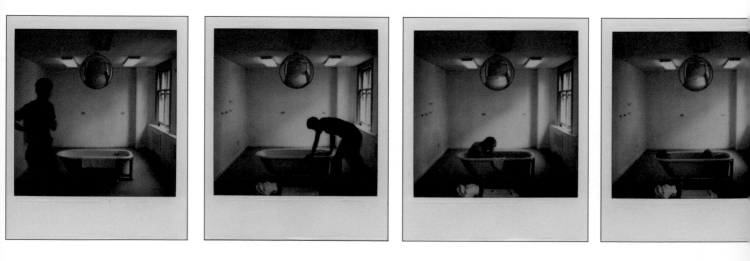

LE LANGAGE DU CORPS : LA MISE EN JEU DE LA COMMUNICATION CORPORELLE DANS LE TRAVAIL DE MAX DEAN

« ...la communication *entre les êtres humains* est en cause quand l'action devient art[1]. »

Depuis bientôt 35 ans, Max Dean pratique un art qui incite à la participation, à l'intimité et à l'échange. De ses premières œuvres performatives à ses robots dernier cri, son travail exprime une diversité de préoccupations par l'intermédiaire d'un langage visuel complexe fondé sur l'immédiateté du geste. Si la forme des œuvres varie – des actions exécutées par l'artiste devant public aux présentations d'objets animés ou inanimés dans l'espace d'exposition –, leur axe est toujours dynamique. L'action demeure une dimension clé du travail puisque Dean crée de multiples situations dont la signification dépend d'une interaction volontaire et physique avec le public. Résultat : il transmet réellement la responsabilité de l'aboutissement de cette interaction de l'artiste au spectateur, créant ainsi pour l'œuvre un nouveau contexte, interdépendant et interactif.

Parce que Dean utilise souvent une technologie complexe, son travail est fréquemment associé aux nouveaux médias et discuté dans ce cadre. Malgré la pertinence de cette analyse – Dean a produit ses œuvres en dialogue avec la théorie en plein essor de ce champ de pratique –, elle n'est que partielle et élude plusieurs des problèmes sous-jacents à son travail. Le fait qu'il utilise des formes interactives s'explique plus par son désir de communiquer de manière directe et significative que par son intérêt pour la technologie.

À cet égard, l'usage qu'il fait de « l'interactivité » se rapproche davantage des définitions usuelles du mot :
1. La communication entre deux ou plusieurs personnes, ou leur activité commune;
2. L'action conjuguée ou réciproque de deux ou de plusieurs choses qui s'influencent et collaborent.

Ceci dit, son travail fait également le pont entre l'ensemble des théories qui ont informé une bonne partie de l'art performatif, de l'art action et de l'art corporel des années 1960 et 1970. Comme beaucoup d'artistes de cette période, il relie directement concepts, technologie et action humaine à la conscience personnelle et à la responsabilité sociale. Sa démarche pluridisciplinaire est motivée par ses idées plutôt que par le médium qui sert à les réaliser. Résultat : le médium, qui est toujours « au service de l'idée », est choisi en conséquence[2].

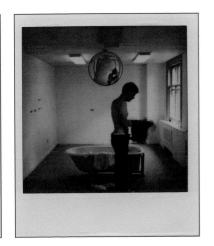

Toutefois, dans sa pratique interactive, Dean se distingue par son insistance sur la participation active et son refus d'interagir avec le spectateur sur un plan uniquement intellectuel. Il emploie la technologie pour réaffirmer l'importance du corps sensitif, en prolongeant et en rehaussant la relation physique entre l'objet d'art et le spectateur. Entre ses mains, la technologie est un dispositif puissant pour communiquer un éventail d'idées qui doivent être nécessairement médiatisées par le corps de l'artiste et celui des spectateurs. En outre, en suscitant la participation tant du corps que de l'esprit du spectateur, il utilise l'interactivité elle-même pour bouleverser le concept habituel de représentation où un auditoire introspectif observe à distance les gestes d'un acteur.

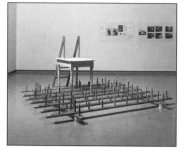
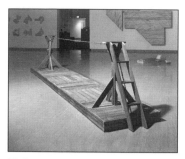

Prairie Mountain, 1977
photo : Ernest Mayer

Tightrope, 1977
photo : Ernest Mayer

Dean emploie aussi l'humour et la plaisanterie légère comme stratégies de séduction du spectateur, et ce, dans un dialogue complexe sur la nature compliquée et souvent contradictoire de l'être humain. Son travail se caractérise par une exploration réfléchie, mais néanmoins acharnée, de l'ambiguïté du choix, de la responsabilité, de l'action, du risque et du combat. Toutefois, c'est la communication interpersonnelle qui, en définitive, compte le plus et, donc, le processus par lequel cette communication advient. Dans les premiers travaux de Dean, l'agent communicateur est son propre corps; dans des œuvres plus tardives, il fait appel à des représentants mécaniques et électroniques (robots, photographies, projections vidéo). Quoique le corps de l'artiste disparaisse de la scène avec le temps, la nature performative du travail et la primauté du geste sur lequel il repose restent constante. En fait, la nécessité d'un corps – que ce soit celui de l'artiste, du spectateur ou des deux – comme agent du travail gagne sans cesse en importance.

Le travail de Dean est hautement conceptuel, pourtant c'est dans ses aspects performatifs que son message est transmis avec le plus de force et que les subtilités et les nuances de ses idées résident. Comme contribution à l'exposition *Sculpture on the Prairies* (Musée des beaux-arts de Winnipeg, 1977), Dean présente alors trois œuvres sculpturales spécifiques au site – *Prairie Mountain*, *Tightrope* et *Stool/Tool* – créées grâce à des objets trouvés dans une école abandonnée. Pour *Prairie Mountain*, Dean construit une plate-forme surélevée accessible par une échelle et qui surplombe une série de planches parsemées de pointes de bois acérées et d'éclats de verre. *Tightrope* est une autre plate-forme en bois où se trouvent à chaque extrémité des montants en bois, les deux reliés par une corde en tissu. À un bout, une échelle permet de monter sur une petite plate-forme qui donne accès à la corde. Dans *Stool/Tool*, Dean crée un tabouret en bois qui contient aussi sa collection d'outils, tous trouvés à l'école ou qu'il porte toujours sur lui – un couteau de poche, des ciseaux miniatures, des bouts de métal, une tasse de thé, une cuillère, de la ficelle, etc. Bien qu'il soit possible de grimper dans les deux échelles, il est impossible de traverser *Prairie Mountain* ou de marcher sur *Tightrope*. Malgré tout, tandis que les spectateurs juchés contemplent chaque œuvre, leur participation physique et leur proximité corporelle contribuent à l'effet qui est à la fois métaphorique et immédiat. La corde raide évoque l'équilibre malaisé qu'il nous faut atteindre à tout moment entre les forces conflictuelles de la vie et la précarité de notre position tant individuelle que collective. Quant aux pointes acérées, elles font penser au risque et font allusion au danger intrinsèque tant de la production artistique que de la vie quotidienne.

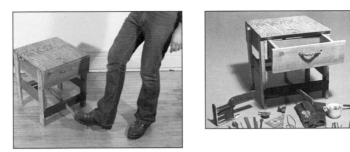

Stool/Tool, 1977
photo : Ernest Mayer

Ces trois œuvres dans l'installation sont des monuments au labeur de l'artiste. Pour les réaliser, il a dû, seul, reconstruire et recycler des matériaux trouvés (tables, chaises, bureaux, etc.) et les travailler avec des outils de fortune – notre attention est ainsi attirée sur le processus de production physique et du temps qu'il requiert.

Dean considère l'art contemporain comme un lieu d'investigation, un espace où l'artiste et le public peuvent apprendre par interrogation, réflexion et action. Prenant pour point de départ sa propre position duelle d'artiste et de spectateur, il nourrit un dialogue intime qui informe la direction de sa pratique. Les œuvres qui en découlent sont alors pour lui des « outils », objets fonctionnels qui peuvent servir à transmettre un but ou une idée[3]. Toutefois, si son travail est plus philosophique que didactique et tend à favoriser la recherche plutôt que des résultats définitifs, sa démarche est simple, physique et directe. En invitant les spectateurs à participer, il leur demande de prendre une décision consciente et active – même s'il s'agit d'un refus. Dean passe souvent par des situations et des objets très ordinaires pour aborder des questions difficiles, sans réponse claire, mettant ainsi en évidence les dilemmes moraux dont sont remplies nos vies quotidiennes, nous éveillant à notre propre culpabilité. Ce faisant, il laisse entendre que même les choix apparemment simples ne sont pas toujours faciles ou sans répercussion.

En réfléchissant à la signification de la corporéité dans le travail de Dean et à ses dimensions éthiques par rapport au spectateur, il faut également considérer le contexte historique dans lequel sa pratique a évolué. Il est ainsi possible de retracer les influences et les préoccupations partagées qui ont marqué la pratique de plus d'une génération d'artistes, chez qui l'usage du corps comme moyen fondamental a émergé.

Lors de périodes de grandes transformations, l'importance et l'urgence de la communication humaine s'accentuent, comme on peut le voir dans toute notre culture en réaction aux événements extrêmes qui ont marqué le 20e siècle et se poursuivent au 21e siècle. Les artistes ont répondu à cette urgence en se concentrant sur les moyens de communication les plus directs et immédiats qui leur étaient accessibles — leur corps.

Paul Schimmel souligne qu'après la Seconde Guerre mondiale, l'Holocauste et la bombe atomique, il y a eu prise de conscience sur la planète quand la possibilité très réelle d'une annihilation mondiale a rendu les gens très conscients de la fragilité de la création, soumise qu'elle était aux forces de destruction à une échelle sans précédent. Ils sont devenus encore plus conscients de la primauté de l'action physique, une

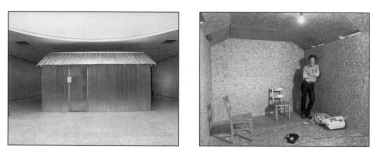

Max Dean: A Work, 1977
photo : Ernest Mayer (à gauche), David Barbour (à droite)

idée qui a largement influencé la pensée d'après-guerre et a donné l'héritage social,
politique et philosophique à l'origine d'un vaste mouvement dans les arts visuels aux
États-Unis, en Europe et au Japon[4].

Schimmel soutient que, durant cette période, un très grand nombre d'artistes com-
mencent à définir leur pratique en fonction du contexte sociopolitique de la création
et la destruction. « Manifestés sous forme de geste pictural ou d'acte fougueusement
destructeur, le début et la fin devinrent la thématique – une thématique alimentée
par un intérêt primordial pour la temporalité du geste[5]. » Des artistes comme
Jackson Pollock, Yves Klein, Rebecca Horn, les Actionnistes de Vienne, Valie Export,
Chris Burden, Vito Acconci, Gina Pane, Yoko Ono, Dick Higgins, Gustav Metzger,
Marina Abramovic, Adrian Piper et Mike Kelley, pour n'en nommer que quelques-uns,
utilisent leur corps et le corps de leurs spectateurs pour « affirmer la primauté du
sujet humain sur les objets inanimés[6] », et comme le dit Kristine Stiles pour réfuter le
concept classique de l'art comme simple illusion et pure représentation.

Ainsi, ils contestent alors énergiquement l'un des principes du discours moderniste
qui repose sur l'habileté du sujet à séparer le corps et l'esprit afin d'apprécier la beauté
esthétique. En préférant l'intellectuel au sensuel et l'objet au geste qui l'a créé, le
modernisme nie l'expérience singulière concrète du sujet et réclame la transcendance ;
bref, il affirme que le sujet doué de discernement doit se concentrer sur l'intégrité de
la forme sans être distrait par la matière. Amelia Jones soutient un point similaire
dans son argumentation selon laquelle « la répression du corps marque le refus du
modernisme de reconnaître l'insertion sociale de toutes les pratiques et de tous les
objets culturels, puisque c'est le corps qui relie inexorablement le sujet à son environ-
nement social[7]. »

En se concentrant sur le corps et ses actions, les artistes qui utilisent leur corps (de
l'après-guerre à nos jours) cherchent à établir un lien littéral entre la pratique esthéti-
que et le monde qui les entoure, et à démontrer l'interconnexion du geste autonome
et des conditions sociales de la vie quotidienne. Kristine Stiles note qu'« en montrant
les multiples façons par lesquelles l'action elle-même jumelle le conceptuel au physi-
que, l'émotif au politique, le psychologique au social, le sexuel au culturel, et ainsi de
suite, l'art action rend évidente l'interdépendance trop souvent oubliée des sujets
humains – des gens – les uns envers les autres[8]. »

Toutefois, Hubert Klocker suggère que l'action est en définitive un événement éphé-
mère et participatif qui perd son immédiateté une fois réalisé et dont la présence ne

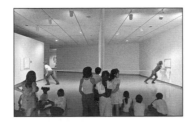

Drawing Event, 1977
photo : Ernest Mayer

peut être transmise que par les médias ou un objet représentatif. Il maintient que cela « n'implique pas une dissolution de l'objet d'art », mais plutôt « une nouvelle conception de l'objet d'art et de l'art lui- même, car, éventuellement dans une œuvre performative, même la pensée parvient à la plasticité[9]. » C'est peut-être en ce sens que Dean a décidé de se placer lui-même au centre de ses œuvres, remplaçant l'objet d'art par son propre corps afin de créer ce qu'il a appelé « des objets de pensée ».

Cette mise au premier plan du corps, de l'action et du choix est au cœur de sa pièce, ***A Work*** (Musée des beaux-arts de Winnipeg, 1977). Pour cette œuvre, Dean construit alors dans l'espace de la galerie une cabane de 4,9 x 3 mètres qu'il habite chaque jour durant l'exposition de six semaines. À leur entrée dans la galerie du troisième étage, les spectateurs font alors face à cette structure fabriquée de panneaux de particules et d'acier ondulé. Rien n'indique son but et la porte de la cabane est verrouillée. Toutefois, une note sur la porte apprend aux spectateurs qu'ils sont invités à téléphoner s'ils souhaitent discuter avec l'artiste et qu'un téléphone dédié à cette fin se trouve au rez-de-chaussée. Les spectateurs vraiment engagés qui retournent alors au rez-de-chaussée pour y téléphoner, sont invités à remonter et à venir converser avec l'artiste.

L'intérieur, éclairé par une ampoule nue, est revêtu de contreplaqué et contient deux chaises en bois et un téléphone. En utilisant des matériaux familiers et en évitant toute décoration superflue, Dean crée un environnement fonctionnel qui ne distrait pas de son but principal ou ne l'entrave pas : détourner l'attention de l'objet d'art et la rediriger sur la nature transactionnelle de la production d'idées en collaboration. Fuyant tout rôle autoritaire, il se retient de discourir de l'art contemporain ou de tester les spectateurs sur le sujet, mais engage plutôt la conversation sur des sujets de leur choix. Dean a déclaré qu'à cette occasion, son but était de devenir l'œuvre, mais qu'il était plutôt devenu la mémoire collective de l'œuvre, une archive des conversations avec les spectateurs et donc un conduit vivant pour l'échange et l'interprétation de l'information transmise entre eux. Parce qu'il se rend alors physiquement disponible et rend visible son processus de création, il démystifie également l'idée généralement acceptée de l'artiste comme ce génie solitaire qui imprègne les objets de valeur esthétique dans le secret de son atelier privé.

Dans ***Drawing Event*** (Musée des beaux-arts de Winnipeg, 1977), une autre œuvre qui met en jeu la confiance et la réciprocité, Dean et un camarade artiste se trouvent alors de chaque côté d'un mur temporaire dressé dans l'espace de la galerie, où passe une corde dont les deux extrémités sont attachées à leur taille respective. Du

papier à dessin est fixé sur chacun des murs opposés les plus éloignés de la galerie et des instruments de dessin sont éparpillés sur le plancher. Les artistes tentent de dessiner en même temps, mais la longueur de la corde ne permet qu'à l'un d'eux d'atteindre le mur, suscitant ainsi leur lutte constante. Cette performance à durée limitée se déroule alors sur six heures et, comme l'observe Willard Holmes, le geste de « dessiner, au lieu d'être l'expression aisée d'un talent, devient une comédie de l'effort absolu », dont le succès est déterminé par la force physique. Il souligne aussi que « les contraintes sur l'artiste, l'opposition de l'univers social à son succès, sont ironiquement résumées dans le personnage d'un autre artiste. Travaillant l'un contre l'autre, ils travaillent contre eux-mêmes[10]. »

En un sens, ces deux œuvres mettent en évidence la constante remise en question de l'objet d'art et l'érosion de son autorité par l'artiste. Elles suggèrent plutôt que c'est l'activité – précisément l'activité réciproque – qui engendre le sens. Kristine Stiles amplifie ce lien entre les personnes et l'action en affirmant que « l'art action rend visible à la fois la relation des individus dans le cadre de l'art et la culture. De cette façon, l'action dans l'art sert, au nom de tout l'art – pour le meilleur ou pour le pire – à révéler le rapport entre perception et signification, fabrication et être[11]. »

Le risque, réel et implicite, et ses enjeux caractérisent depuis longtemps le travail de Dean, et ce, dès la fin des années 1970, dont sa performance la plus célèbre, ____., durant laquelle sa sécurité est effectivement laissée au hasard. Dans un texte de 1978, François Pluchart note qu'il est impossible de dissocier la mise en scène du risque, de la souffrance et de la mort de l'histoire de l'art occidental, mais qu'à cette période, alors que les artistes s'investissent davantage dans la lutte sociale, ils parient leur propre sécurité contre leurs idées[12]. Pour les artistes des années 1960 et 1970, courir un risque réel – tant eux-mêmes que le public – prend toujours plus d'importance comme stratégie d'abolition des barrières entre ce qu'ils perçoivent comme une insensibilisation sociale grandissante et la vraie vie réelle d'une époque en plein ébullition. Ce faisant, ils tentent aussi de faire des liens directs entre la pratique de l'art et la responsabilité sociale en rendant leurs publics conscients, et donc responsables, de leurs actions (ou de leurs inactions). Ces enjeux sont manifestes dans ____., exécutée une seule fois au Festival de la performance du Musée des beaux-arts de Montréal en mai 1978. À cette occasion, un treuil électrique, relié à une commande automatique et à un microphone, est placé devant le public. La performance débute quand le treuil entraîne peu à peu un Dean ligoté, bâillonné et les yeux bandés dans l'espace, à travers le plancher, puis vers une poulie fixée au plafond. Quand le bruit produit par le public atteint un volume critique, la commande activée par le son coupe le courant au treuil et stoppe l'action. Toutefois si le volume n'est pas soutenu, le treuil recommence à tirer. Tandis que Dean est traîné dans la salle par les pieds, le public comprend peu à peu le sort de l'artiste grâce aux indications sonores des changements de mouvements du treuil qu'il a la chance de saisir et, subséquemment, du rôle qu'il joue dans le contrôle de l'aboutissement. Finalement, cet auditoire fait alors assez de bruit pour faire cesser la traction. L'action du public devient donc le cœur même de l'événement et, par extension, une composante essentielle de l'œuvre. Ce processus dure alors 35 minutes, après quoi un minuteur arrête le treuil et ferme l'éclairage, clôturant la performance. Ainsi, pour Dean, le principal enjeu n'est peut-être pas ce qu'est l'art, mais plutôt ce qu'il fait. Par la participation des spectateurs, il remet en question la réception passive de l'art, qui perdure comme un relent de la tradition moderniste. Par contraste à cette convention objective de la contemplation silencieuse de l'objet d'art, il situe le rôle participatif et performatif du

public au sein même du processus créateur, ce qui contribue inévitablement à façonner et à amplifier l'œuvre. C'est la dynamique que les personnes créent dans l'espace d'exposition qui obtient ainsi la toute première importance.

Habituellement, Dean exécute ses performances une seule fois à cause de l'effet de surprise qui est déterminant et parce qu'il croit que le pouvoir de l'action provient de sa temporalité. Ses performances sont toujours des actions soigneusement planifiées et exécutées plutôt que des événements médiatiques (en fait, la rare documentation qui existe consiste en photos prises par des spectateurs)[13]. Toutefois, en retirant son propre corps comme point focal d'une action temporelle unique, il reporte l'attention des spectateurs sur leur propre corporéité et sur la façon dont elle informe leurs rapports à l'œuvre (et les uns aux autres) sur une période plus longue[14]. Si le risque réel personnel qu'il court représente une part importante et nécessaire de son art de la performance, le recours au risque implicite et à la tension psychologique dans ses installations est tout aussi efficace; là, l'anxiété est transférée du corps de l'artiste au corps du spectateur par l'intermédiaire de l'espace physique.

Comme moyen de fusionner l'art avec d'autres aspects de la culture contemporaine et de dissoudre les frontières entre eux, l'interactivité suscite souvent des espoirs elliptiques. En raison sans doute de son suremploi tant dans le monde de l'art que dans les médias, le mot « interactif » lui-même perd de son influence. L'interactivité numérique se trouve partout – dans les sites web, dans les musées, voire dans les supermarchés; maintenant synonyme de pitonnage, elle est utilisée sans discernement comme gadget pour attirer le public. Dans un domaine qui voit sans cesse de nouvelles formes apparaître, disparaître et s'entremêler à une vitesse toujours plus rapide (mais sur une période plutôt courte), une grande partie de la théorie pertinente sur l'art interactif par ordinateur est alimentée par la technologie, plutôt que par les contextes critique, culturel, éthique, politique, économique ou historique dans lesquels tant les œuvres d'art que les technologies ont été produites et diffusées.

L'interactivité basée sur l'écran est souvent distante et repose sur la prémisse d'une capacité générale à communiquer aisément, immédiatement et sans gêne. La forme l'emporte fréquemment sur le contenu et provoque un écart entre ce qui est imaginé du point de vue technologique et ce qui survient réellement entre l'artiste et le public. Toutefois, dans le travail de Dean, impossible de vivre l'interactivité à distance : la présence des spectateurs est requise et ce n'est que par une participation consciente et volontaire qu'ils peuvent commencer à composer avec ce qui leur sera peut-être demandé. À l'opposé de la familiarité supposée qui sert de base à la majorité des éléments interactifs de la culture dominante, les spectateurs ne font pas l'expérience de ses œuvres instantanément – la relation peut ne pas être immédiatement apparente et ils doivent y travailler activement et pendant un certain temps.

Dans *Sneeze* (2000), le spectateur pénètre dans une galerie obscurcie et rencontre deux principaux éléments : un écran de projection en verre autoportant de 3 x 4 pieds et un lutrin en aluminium (où est logé le projecteur vidéo) avec deux microphones sur un support devant lui. En parlant dans l'un des microphones, le spectateur déclenche une série d'images fixes projetées sur l'écran et visibles des deux côtés à la fois. Chaque microphone est associé à un ensemble distinct d'images diffusées successivement aussi longtemps que le microphone est activé. Toutefois, à la sixième image de la série de diapositives, une transition a lieu de l'image fixe à l'image en mouvement

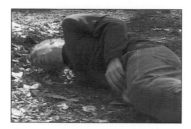

Sneeze, 2000
Image vidéo : Robin et Miles Collyer

et la séquence vidéo est déclenchée. Puisqu'elle joue en entier, elle empêche le spectateur de contrôler la présentation des images. À la fin de la vidéo, l'écran, jusqu'alors transparent (et servant de barrière visuelle entre le spectateur au lutrin et les autres spectateurs dans l'espace qui le regardent de l'autre côté) est chargé et devient une fenêtre transparente.

Une séquence d'images, tournées en plongée, montre un homme qui marche dehors, le visage dans ses mains comme s'il était en détresse. Quand la vidéo débute, il tombe par terre agité de spasmes et l'on comprend qu'il est maintenant en proie à une crise d'épilepsie. La séquence suivante, tournée par derrière, montre le même personnage qui se déplace dans un atelier, qui ouvre un tiroir de bureau et semble aussi trembler. Toutefois, alors que la caméra se concentre sur l'arrière de son cou, la cause de sa réaction nous reste inconnue et tout ce qu'on peut faire, c'est de se demander si son expérience était agréable ou désagréable. Est-il malade ou vit-il un orgasme[15] ?

Le spectateur au microphone semble contrôler l'expérience. Néanmoins, plusieurs contradictions entrent en jeu. La parole, qui est la seule façon d'interagir avec l'œuvre, exige du spectateur une affirmation consciente et irrévocable de sa présence. Toutefois, tandis que le spectateur assume le rôle d'autorité au lutrin, ce qu'on attend de lui n'est très clair – à qui doit-il s'adresser et que doit-il dire? Dans ce contexte, attirer l'attention sur soi peut provoquer un sentiment de gêne et d'inconfort. Pendant que le spectateur tente de saisir la situation (avec les images qui s'arrêtent, commencent, avancent et reculent jusqu'à ce qu'il comprenne le processus), il devient évident que le début de la vidéo rend inopérant le geste volontaire et délibéré qui déclenche l'œuvre et que le choix d'intervenir n'est plus possible. Dans chaque séquence, le spectateur perd son pouvoir sur l'œuvre au moment précisément où le personnage perd le contrôle sur son corps. En rendant les spectateurs conscients de leur inconfort et de leur vulnérabilité, Dean nous rappelle que nous sommes des êtres conscients motivés par des désirs et des pulsions fondamentales, vulnérables aux pertes soudaines du contrôle corporel, capables d'avoir des effets nocifs ou plaisants. Par conséquent, l'idée d'une maîtrise ou d'une domination totale de notre corporéité est insoutenable, car notre volonté ne peut jamais complètement assujettir notre corps.

La critique culturelle contemporaine partage de moins en moins la tendance des textes sur le nouvel art médiatique des années 1990 à privilégier la pratique dirigée par la technologie. Cette critique est également révélatrice d'une critique plus vaste de ce qui a été qualifié de discours « post-humain », un ensemble d'énoncés et de points de vue caractérisés par un optimisme à tous crins pour un avenir où n'existera plus de

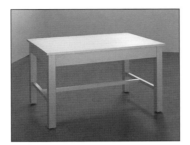

The Table, 1984-2001
photo : Robert Keziere

distinction entre organisme et machine, et que Donna Harraway a popularisé dans son œuvre influente, *Manifesto for Cyborgs* (1991). Les champions du post-humanisme suggèrent qu'avec l'avancement des technologies biomédicales et informatiques, nos corps physiques deviendront superflus et qu'un nouvel hybride humano-mécanique émergera. Il faut voir ce « cyborg » comme l'occasion de totalement réinventer l'identité. Libéré de la corporéité, le cyborg évoque la possibilité d'un monde où les structures de pouvoir de notre système binaire (nature/culture, homme/femme, public/privé, etc.) se désintégreraient et où il serait possible de créer, de recréer ou d'éliminer le sexe, la race et le corps. « Nous sommes tous des chimères, des hybrides théoriques et fabriqués de mécanismes et d'organismes ; bref, nous sommes des cyborgs. Le cyborg est notre ontologie, nous en tirons notre politique. Le cyborg est une image concentrée de l'imagination et de la réalité physique, ces deux centres unis qui structurent toute possibilité de transformation historique[16]. »

Le concept d'une identité déconstruite et décentrée, dont le cyborg est un exemple important, a fourni un cadre intellectuel fécond à la pensée progressiste (particulièrement aux recherches féministes et post-coloniales). Néanmoins, malgré la multiplicité de son potentiel libérateur, cet utopisme radical est en fin de compte imparfait : la source du pouvoir politique demeure dans le corps organique. Tenter de prolonger le corps ou d'y échapper complètement par la technologie ne modifie pas les problèmes centraux des différences raciales, sexuelles et économiques avec lesquels il faut toujours composer pour réaliser tout vrai changement culturel. Cependant, le corps physique fonctionne toujours comme base de communication, de négociation et de socialisation, peu importe notre investissement émotionnel, spirituel et intellectuel dans la technologie.

Au milieu des années 1980, Dean commence à collaborer avec des techniciens et des ingénieurs afin d'intégrer la robotique dans son travail (**Prototype** est le premier robot en 1986), élargissant donc sa gamme d'outils d'exploration des rapports humains. Durant cette période d'évolution des discours sur les promesses des nouvelles technologies, Dean adopte alors une position de célébration et de circonspection. Si les machines qu'il crée finissent par remplacer son propre corps dans l'exécution de ses œuvres, il ne les présente pas comme des répliques humaines supérieures ; il les présente plutôt comme des machines de précision ou des objets mécaniquement animés dont les capacités ne sont pas liées à des fonctions mortelles, mais dont la signification repose entièrement sur l'interaction avec des êtres humains.

Ainsi, dans **The Table** (1984-2001), produite en collaboration avec Raffaello D'Andrea, Dean renverse les rôles de l'objet et du spectateur en créant une table complètement

autonome qui choisit un seul spectateur avec lequel elle tente d'établir une relation. Les spectateurs dans la galerie se déplacent autour d'une table ordinaire et tentent d'anticiper ses mouvements. Programmée pour fonctionner en autonomie, la table possède un large éventail d'habiletés complexes qui lui permettent de réagir de façon imprévisible à son environnement et au comportement des personnes qu'elle rencontre. La table est ainsi capable de suivre « l'objet de son affection » et de réagir diversement aux mouvements de ce spectateur et des autres dans l'espace d'exposition. D'une manière enjouée qui rappelle les façons dont les gens tentent de se rencontrer, la table utilise les subtilités du langage corporel pour attirer l'attention de son spectateur favori et pour interpréter sa réaction. Une relation entre humain et machine se développe graduellement alors que le spectateur choisi commence à comprendre les actions de la table, mais c'est sûrement la dynamique psychosociale de ce rapport et la manière dont la vit le spectateur — dans un espace-temps réel — qui devient le vif de l'œuvre pour les autres spectateurs dans la galerie.

Nous vivons une période de progrès technologiques sans précédent qui a modifié radicalement notre vie quotidienne. La technologie de l'information, les télécommunications mobiles et les ordinateurs personnels permettent une communication mondiale à une échelle inimaginable auparavant, et l'accessibilité et la mobilité extraordinaires des caméras vidéo numériques rendent possible la production indépendante d'images locales qui peuvent être présentées à un public international dans une intimité plus grande que jamais. L'ubiquité de la technologie a également permis l'apparition de nouvelles collaborations et de pratiques non orthodoxes, tout en suscitant d'intéressants développements à l'intersection de divers domaines de pratiques établis, du dadaïsme à la performance, en passant par l'installation, la photographie, la vidéo, l'art sonore et le théâtre expérimental, ainsi que les expérimentations en cours intégrant l'art vivant, la vidéo numérique, les réseaux sans fil, la musique, le métissage culturel et la diffusion web. Ainsi, à mesure que se créent de nouvelles alliances et de nouveaux réseaux, l'interconnexion entre le corps technologique et le corps humain en chair et en os prend une nouvelle signification sociopolitique.

Cependant, à mesure que s'accroît le volume d'information et la vitesse avec laquelle nous pouvons la produire et la consulter, nous sommes responsables de trouver de nouvelles stratégies pour composer avec la surcharge informationnelle et la fatigue médiatique. Nous sommes constamment bombardés d'images et plongés dans des flots d'information qui nous poussent à la surconsommation ou nourrissent notre peur de la guerre, de la manipulation génétique, du terrorisme et des nouveaux virus — le tout émoussant nos sens et provoquant des sentiments d'apathie et de désespoir. Tandis que la réalité devient beaucoup trop grande à encaisser, la sur-médiatisation de la culture contemporaine semble nous permettre de nous défiler. Au lieu de nous inciter à l'action, elle semble avoir l'effet opposé : elle nous coupe de l'expérience vécue dans nos corps, nous désengage de toute communication réelle et crée entre nous plus de distance et d'isolement. L'érosion de la sphère privée et la désintégration de notre sentiment identitaire sont d'autres effets nocifs. La constante médiation technologique du corps humain et sa réduction incessante en représentation sert donc à priver nos corps de leur corporéité, nous distançant ainsi de notre propre sentiment d'être un corps.

Le travail de Dean est une tentative de reprendre possession du corps dans la représentation en faisant de l'interaction humaine le centre de la pratique esthétique. En employant la technologie et d'autres outils pour explorer les complexités de la nature humaine, Dean crée des dynamiques nouvelles et des possibilités de communication.

Ainsi, nous sommes mis au défi de concevoir des paradigmes différents pour l'avenir en puisant dans notre expérience propre et en examinant le conditionnement culturel à l'origine de notre anxiété. L'artiste nous rappelle aussi, avec discrétion mais ténacité, que nos actions individuelles possèdent un sens malgré ce que laissent entendre continuellement tant d'aspects de notre culture. En refusant la voie de la facilité tant pour son public que pour lui-même, Dean reconnaît que pratiquer l'art et vivre au quotidien sont difficiles et exigent tous deux de la discipline, alors que la cohérence de ses intentions tout au long de sa carrière témoigne d'un sentiment d'urgence qui inspire toujours ses œuvres et, on peut le penser, sa motivation à les créer. C'est peut-être ainsi car, pour Dean, « la vie est aussi tranchante que le fil d'un couteau[17]. »

Michelle Hirschhorn
Septembre 2003

Traduction de Françoise Charron

NOTES

1 Kristine Stiles, « Uncorrupted Joy: International Art Actions », *Out of Actions: Between Performance and the Object 1949–1979* (ci-après *Out of Actions*), Paul Schimmel éd., Los Angeles, Museum of Contemporary Art, 1998, p. 228.

2 Max Dean, lors d'une conversation avec l'auteure, Galerie d'art d'Ottawa, novembre 2002.

3 *Ibid.*

4 Paul Schimmel, « Leap Into the Void: Performance and the Object », dans Schimmel, éd., *Out of Actions*, p. 17.

5 *Ibid.*

6 Stiles, *op. cit.*, p. 228.

7 Amelia Jones, *The Artist's Body*, Tracy Warr & Amelia Jones éd., Londres, Phaidon Press, 2000, p. 20.

8 Stiles, *op. cit.*, p. 228.

9 Hubert Klocker, « Gesture and the Object », dans Schimmel éd., *Out of Actions*, p. 159.

10 Willard Homes, « Max Dean », *Pluralities*, Ottawa (Ontario), Musée des beaux-arts du Canada, 1980, p. 52

11 Stiles, *op. cit.*, p. 228.

12 François Pluchart, « Risk as the Practice of Thought (1978) », réimprimé dans Amelia Jones, *The Artist's Body*, p. 219.

13 Max Dean lors d'une conversation avec l'auteure (Galerie d'art d'Ottawa, novembre 2002).

14 C'est particulièrement clair dans deux œuvres complexes – *Sans titre* (1978-19-79) et *Made to Measure* (Fait sur mesure) (1980) – que je ne peux malheureusement pas discuter dans le cadre de ce texte.

15 L'artiste l'a décrite comme « une action à charge sexuelle »; toutefois, son caractère sexuel n'est pas révélé dans la vidéo.

16 Donna Harraway, « A Manifesto for Cyborgs: Science, Technology, and Socialist Feminism in the 1980s », *Simians, Cyborgs and Women*, Londres, 1991, p. 66.

17 Max Dean, lors d'une conversation avec l'auteure, Galerie d'art d'Ottawa, novembre 2002.

So, this is it., 2001

Electronic components, video monitor, computer,
69 x 51 x 15 cm
Composants électroniques, moniteur vidéo,
ordinateur, 69 x 51 x 15 cm

Collection of / de The Ottawa Art Gallery /
La Galerie d'art d'Ottawa.

Installation photography /
photographies de l'installation : David Barbour

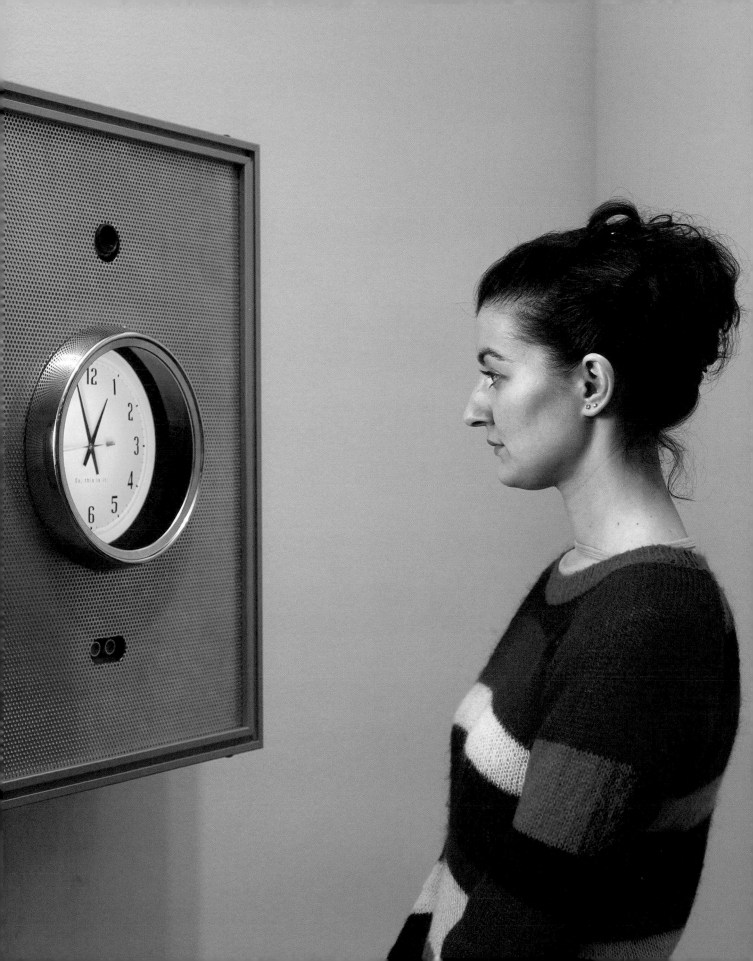

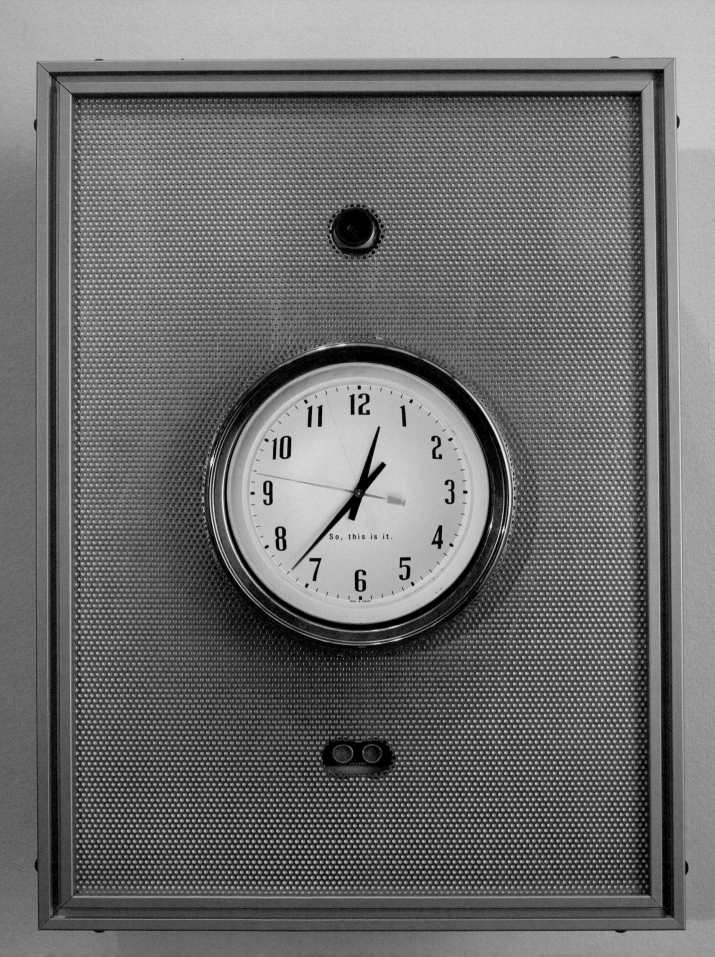

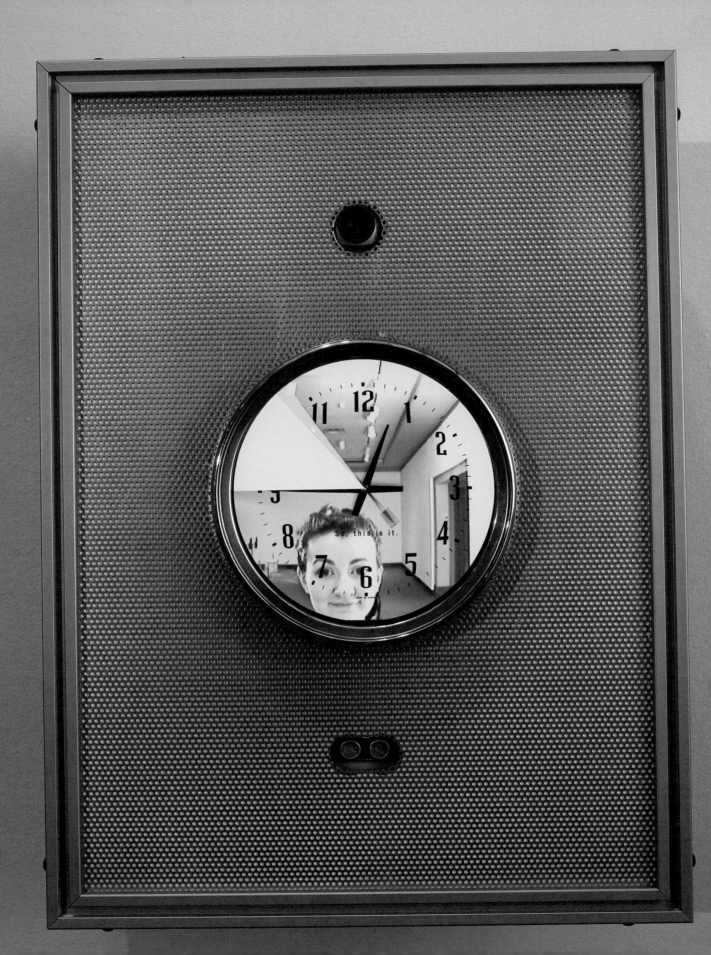

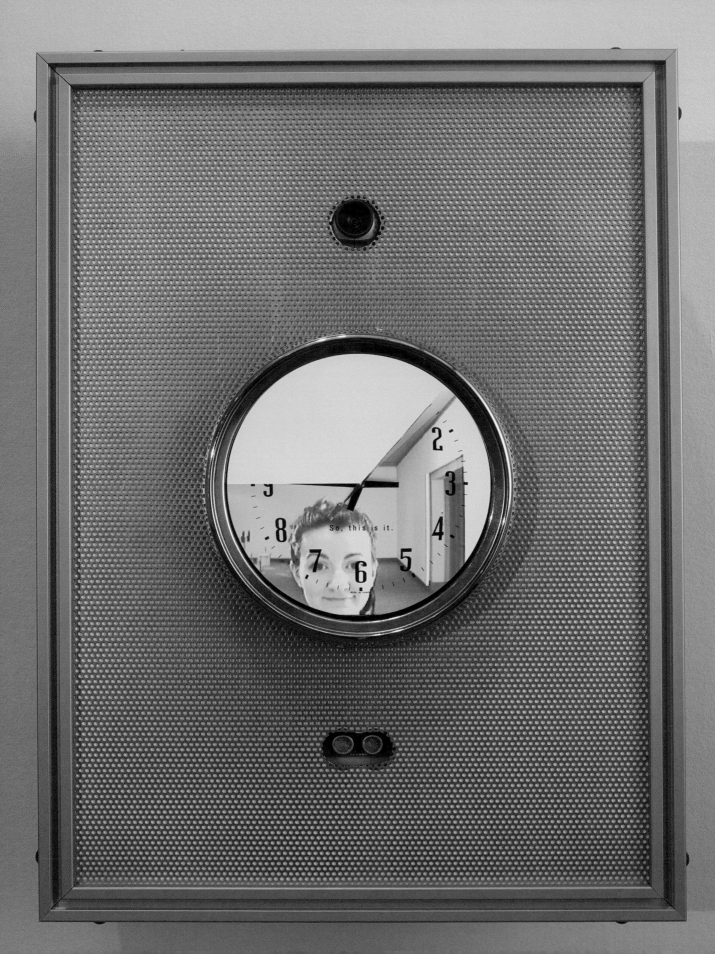

So, this is it.

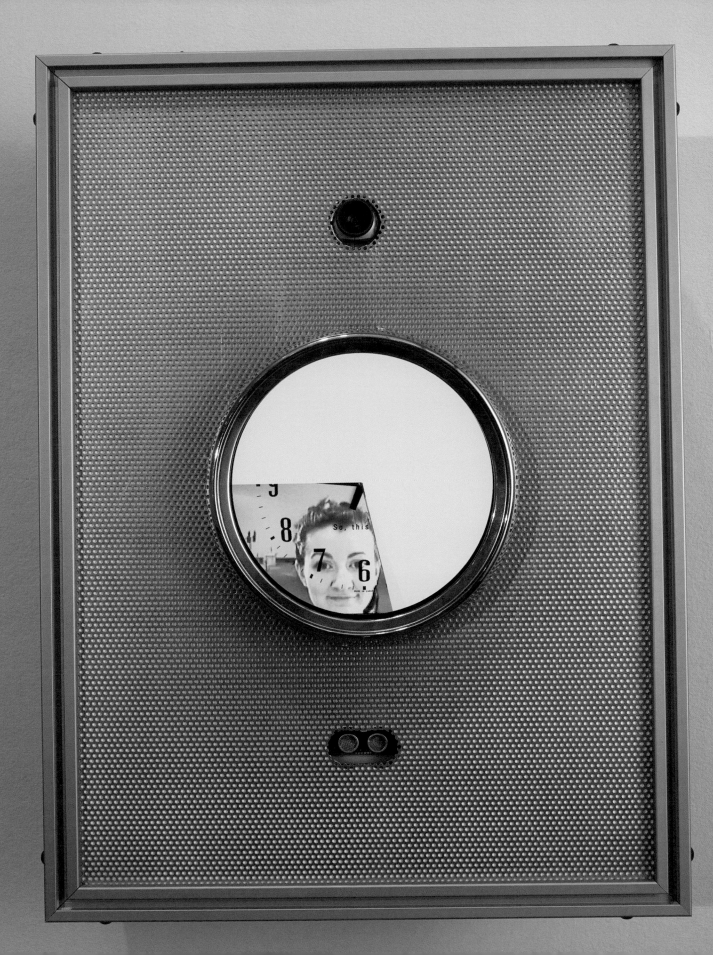

BIOGRAPHICAL NOTES ▪ REPÈRES BIOGRAPHIQUES
MAX DEAN

1949 Born in Leeds, England (Canadian citizen) / Né à Leeds en Angleterre (citoyen canadien)

1971 B.A. (Art History) / Baccalauréat en art (histoire de l'art), University of British Columbia, Vancouver

**Selected Solo Exhibitions /
Principales expositions personnelles**

2004 *Snap*. Susan Hobbs Gallery, Toronto.

2002 *The Table / La table* and / et *Mist*. National Gallery of Canada / Musée des beaux-arts du Canada, Ottawa.

Max Dean. The Ottawa Art Gallery / La Galerie d'art d'Ottawa, Ottawa.

Mist. Susan Hobbs Gallery, Toronto.

2000 *Any Moment*. Susan Hobbs Gallery, Toronto.

1996 *As Yet Untitled*. Art Gallery of Ontario, Toronto.

1992 *Skins*. Georgian College, Barrie, Canada.

1991 *Storefront Installation*. 31 Maple Avenue, Barrie, Canada.

**Selected Group Exhibitions /
Principales expositions collectives**

2004 *Facing History: Portraits from Vancouver / Visages de l'histoire : portraits de Vancouver*. Canadian Cultural Centre / Centre culturel canadien, Paris**.**

2003 *The Bigger Picture: Portraits from Ottawa / Les mille et un visages d'Ottawa*. The Ottawa Art Gallery / La Galerie d'art d'Ottawa, Ottawa.

Future Cinema. ICC, Tokyo, Japan / Japon.

Future Cinema. Kiasma, Helsinki, Finland / Finlande.

2002 *Future Cinema*. ZKM, Karlsruhe, Germany / Allemagne.

The Found and the Familiar: Snapshots in Contemporary Canadian Art. Gallery TPW, Toronto.

Iconoclash. ZKM, Karlsruhe, Germany / Allemagne.

2001 *Facing History: Portraits From Vancouver*. Presentation House Gallery, Vancouver.

Platea dell'umanita. La Biennale di Venezia 49ª Esposizione Internazionale d'Arte, Venice, Italy / Italie.

Quality Control. Site Gallery, Sheffield, England / Angleterre.

2000 *Canadian Stories*. Ydessa Hendeles Art Foundation, Toronto.

Voici 100 ans d'art contemporaine. Palais des Beaux-Arts, Brussels, Belgium / Bruxelles, Belgique.

Umedalen Skulptur. Umeå, Sweden / Suède. *The Fifth Element*. Kunsthalle Düsseldorf, Düsseldorf, Germany / Allemagne.

1999 *Still Life*. York Quay Gallery, Toronto.

d'APERTutto. La Biennale di Venezia 48ª Esposizione Internazionale d'Arte, Venice, Italy / Venise, Italie.

1996 *Prospect 96*. Frankfurter Kunstverein, Frankfurt, Germany / Francfort, Allemagne.

1994 *Three Small Rooms*. MacLaren Art Centre, Barrie, Canada.

1992 *Masks and Metaphor*. MacLaren Art Centre, Barrie, Canada.

Localmotive. Dundas and Keele streets / rues Dundas et Keele, Toronto.

1989 *Gardens*. Artscourt, Ottawa.

1987 *Memory / Souvenir*. The Festival of the Arts, Arts Court / La Cour des arts, Ottawa.

1986	*Luminous Sites*. Or Gallery, Vancouver.
	Artists-in-Residence. The National Museum of Science and Technology / Musée des sciences et de la technologie du Canada, Ottawa.
1983	*The Berlin Project / Le projet de Berlin*. Montreal Museum of Fine Arts / Musée des beaux-arts de Montréal, Montreal / Montréal.
1982	*OKanada*. Akademie der Künste, Berlin, Germany / Allemagne.
1980	*Compass / Winnipeg*. Harbourfront Art Gallery, Toronto.
	Pluralities / Pluralités. National Gallery of Canada / Musée des beaux-arts du Canada, Ottawa.
1978	*Form and Performance*. Winnipeg Art Gallery, Winnipeg.
	Obsessions, Rituals, Controls. Norman Mackenzie Art Gallery, Regina / Régina, Canada.
1977	*Sculpture on the Prairies*. Winnipeg Art Gallery, Winnipeg.
	Artists' Prints and Multiples. Winnipeg Art Gallery, Winnipeg.
	True Confections. Burnaby Art Gallery, Burnaby, Canada.
1976	*The Mid-Western*. Winnipeg Art Gallery, Winnipeg.
	Mosaicart. Cultural Olympics / Jeux Olympiques culturels, Montreal / Montréal.
1975	*Royal Horse's Mouth Piece*. Dandelion Gallery, Calgary, Canada.
1974	*SCAN: Survey of Canadian Art Now*. Vancouver Art Gallery, Vancouver.
1973	*Pacific Vibrations*. Vancouver Art Gallery, Vancouver.

Events / Événements

1982	_____. National Gallery of Canada / Musée des beaux-arts du Canada, Ottawa.
1981	*Pass It On*. An installation for / une installation dans le cadre de *Performance*, organized by / organisé par *Parachute*, Drummond Medical Building, Montreal / Montréal, 1980.
	A, B, ou C. Montreal Museum of Fine Arts / Musée des beaux-arts de Montréal, Montreal / Montréal.
	_____. 11ᵉ Biennale de la ville de Paris, Paris.
1979	*Untitled*. The Living Art Performance Festival, Vancouver.
	Thirty Minute Sketch. Norman Mackenzie Art Gallery, Regina / Régina, Canada.
1978	*Room 321: A Collective Work with the Students of the University of Ottawa*. Ottawa.
	_____. Performance Festival / Festival de performances, Montreal Museum of Fine Arts / Musée des beaux-arts de Montréal, Montreal / Montréal.
1977	*Two Hands for CAR, CAR Miniature Show*. Fleet Gallery, Winnipeg.
	Drawing Event. Winnipeg Art Gallery, Winnipeg.
	Max Dean: A Work. Winnipeg Art Gallery, Winnipeg.
1976	*ART (A Snow Sculpture)*. Ottawa River Parkway, Ottawa.
1975	*To Be Read As It Is*. Billboard, near Georgia St. and Denman St. intersection / Panneau d'affichage, près de l'intersection des rues Georgia et Denman, Vancouver.
1973	*Large Yellow Duck*. Stanley Park, Vancouver.

Awards / Prix

| 1997 | The Jean A. Chalmers National Visual Arts Award / Prix national Jean A. Chalmers d'arts visuels. |
| 1985-86 | Artist-in-Residence / artiste en résidence, The National Museum of Science and Technology / Musée des sciences et de la technologie du Canada, Ottawa. |

Public Collections / Collections publiques

National Gallery of Canada / Musée des beaux-arts du Canada, Art Gallery of Ontario, Ydessa Hendeles Art Foundation, Canada Council for the Arts Art Bank / La Banque d'œuvres d'art du Conseil des Arts du Canada, Winnipeg Art Gallery, The Ottawa Art Gallery / La Galerie d'art d'Ottawa, Vancouver Art Gallery, Mendel Art Gallery.

Exhibition Catalogues / Catalogues d'expositions

Andersson, Stefan. *Umedalen Skulptur 2000*. Umeå, Sweden / Suède: Galleri Stefan Andersson, 2000.

Augaitis, Daina and / Henry, Karen. *Luminous Sites*. Vancouver: Video Inn / The Western Front, 1986

Baert, Renee and / et Hirschhorn, Michelle. *Max Dean*. Ottawa: The Ottawa Art Gallery / La Galerie d'art d'Ottawa, 2005.

Creates, Marlene. Memory / Souvenir. Ottawa: Arts Court / La Cour des arts, 1987.

de Duve, Thierry. *Voici 100 ans d'art contemporain*. Brussels / Bruxelles: Palais des Beaux-arts, 2000.

Harten, Jürgen. *The Fifth Element*. Düsseldorf: Kunsthalle Düsseldorf, 2000.

Holmes, Willard. *Pluralities / Pluralités*. Ottawa: National Gallery of Canada / Musée des beaux-arts du Canada, 1980.

_____. *SCAN*. Vancouver: The Vancouver Art Gallery, 1974.

_____. *Pacific Vibrations*. Vancouver: The Vancouver Art Gallery, 1973.

Kirby, William. *Sculpture on the Prairies*. Winnipeg: Winnipeg Art Gallery, 1977.

Latour, Bruno and / et Weibel, Peter. *Iconoclash. Beyond the image wars in science, religion and art*. Cambridge, Massachussetts: MIT Press, 2002.

Love, Karen. *Facing History: Portraits from Vancouver / Visages de l'histoire : portraits de Vancouver*. Paris: Canadian Cultural Centre / Centre culturel canadien, 2004.

_____. *The Bigger Picture: Portraits from Ottawa / Les mille et un visages d'Ottawa*, Ottawa: The Ottawa Art Gallery / La Galerie d'art d'Ottawa, 2004.

Love, Karen, ed. *Facing History: Portraits from Vancouver*. Vancouver: Arsenal Pulp Press, 2002.

McKibbon, Millie. *Form and Performance*. Winnipeg: Winnipeg Art Gallery, 1979.

_____. *Artists' Prints and Multiples*. Winnipeg: Winnipeg Art Gallery, 1977.

Phillips, Carol A. *Obsessions, Rituals, Controls*. Regina / Régina: The Normal Mackenzie Art Gallery, 1978.

Pontbriand, Chantal, ed. *Performance: text(e)s & documents*. Montreal: Parachute, 1981.

Royal Horse's Mouth Piece. Calgary: The Dandelion Gallery, 1975.

Théberge, Pierre. *OKanada*. Berlin: Akademie der Künste, 1982.

Shaw, Jeffrey and / et Weibel, Peter. Future Cinema: The Cinematic Imaginary after Film. Karlsruhe: ZKM, 2002.

Szeemann, Harald. *49ª Esposizione Internazionale d'Arte, la Biennale di Venezia*. Venice / Venise: Electa, 2001.

_____. *48ª Esposizione Internazionale d'Arte, la Biennale di Venezia*. Venice / Venise: Electa, 1999.

Weiermair, Peter. *Prospect 96*. Frankfurt / Francfort : Frankfurter Kunstverein, 1996.

XIᵉ Biennale de Paris. Paris : Musée d'Art Moderne de la Ville de Paris, 1980.

Books & Periodicals / Livres et périodiques

Atkins, Gillian Yates. Max Dean: Enacting [Art]ificial Life. *Parachute,* 112, Fall/automne 2003, p.75-80.

Auslander, Philip. Humanoid Boogie: Robotic Performances at the Venice Biennial. *Art Papers,* January-February / janvier-février 2002, p. 20-22.

Bjarnason, Tom. Venetian Views. *C Magazine*, no. 63, September-November / septembre-novembre 1999, p. 20-23.

Bradley, Jessica. On James Carl and Building a Public Collection. *Canadian Art*, vol. 18, no. 4, Winter 2001, p. 71-75.

_____. Corpo Realities: From Postminimalism to Postmodernism. *Corpus*. Saskatchewan: Mendel Art Gallery, 1995, p.70-75.

Carr-Harris, Ian. Max Dean and Cate Elwes. *C contemporary*, January 2002, p. 92.

Dault, Gary Michael. Mixed Media: Max Dean. *Canadian Art*, vol. 13, no. 2, Summer / été 1996, p. 77.

Dean, Max. Made to Measure. *Impressions,* no. 27, 1981, p. 18-19.

_____. 11ᵉ Biennale de Paris: Les Canadiens. *Parachute*, no. 20, Fall / automne, 1980, p. 16.

Diamond, Sara. On off TV. *C Magazine*, no. 10, Summer / été 1986, p. 72-3.

Fleming, Martha. Max Dean. *Vanguard*, vol. 10, no. 7, Septemlber / septembre 1981, p. 36-37.

Froehlich, Peter. Blurbs: Performance Festival - The Montreal Museum of Fine Arts. *Parachute,* no. 12, Fall / automne 1978, p. 5-13.

Fry, Jacqueline. The Museum in a Number of Recent Works. Trans. Donald McGrath. Bradley, Jessica and / et Johnstone, Lesley, eds. *Sightlines: Reading Contemporary Canadian Art*. Montreal / Montréal : Artexte Editions, 1994, p. 111-143.

_____. Le musée dans quelques œuvres récentes. Bradley, Jessica and / et Johnstone, Lesley, eds. *Réfractions : Trajets de l'art contemporain au Canada*. Montreal / Montréal : Éditions Artextes, 1998, p. 125-158.

_____. Le musée dans quelques œuvres récentes. *Parachute*, no. 24, Fall / automne 1981, p. 33-45.

Fry, Philip. À propos du Wacoustra Syndrone. (Qu'en est-il de l'identité canadienne dans les arts visuels ?) Trans. André Bernier. Bradley, Jessica and / et Johnstone, Lesley, eds. *Réfractions*. Op. cit. 1998, p. 25-43

_____. Concerning 'The Wacoustra Syndrome'. More about what's Canadian in Canadian Art. Bradley, Jessica and / et Johnstone, Lesley, eds. *Sightlines*. Op. cit. 1994, p. 25-39.

_____. Concerning 'The Wacoustra Syndrome'. More about what's Canadian in Canadian Art. *Parachute,* no. 43, Summer / été 1986, p. 25-39.

_____. Max Dean. Three Projects and the Theory of Open Art. *Parachute*, no. 14, Spring / printemps 1979, p. 16-23.

Gavarro, Raffaele. La Biennale come anti-museo. *Juliet Art*, no. xix, no. 94, october / octobre 1999, p. 28-35.

Grayson, John, ed. *Sound Sculpture*. Vancouver: A.R.C. Press, 1975, p. 186-189.

Guenther, Faye and / et Dean, Max (dialogue). "Tables Among Us", *Descant* 122, vol. 34, no. 3, Fall / automne 2003, pp. 345-359.

Keziere, Russell. Ambivalence, Ambition and Administration. *Vanguard,* vol. 9, no. 7, September / septembre 1980, p. 8-13.

Love, Karen. Portraits de Vancouver / Portraits from Vancouver, *Paris Photo Magazine*, juin - juillet - août 2002, no. 20-21, p. 164-177.

_____. The Bigger Picture. *CV Photo* 62, 2003, p. 30-36.

Mark, Lisa Gabrielle. Max Dean at Susan Hobbs Gallery. *Artforum*, November / novembre 2000, p. 159-160

_____. Button Pusher. *Canadian Art*, vol. 18, no. 1, Spring / printemps 2001, p. 54-59.

Mason, Joyce. Necessary Selection: Max Dean's *As Yet Untitled*. *C Magazine*, no. 51, October-December / octobre-décembre 1996, p. 20-25.

Mato, Dan. Sculpture on the Prairies: A Review Article. *Arts Manitoba*, nos. 3 & 4, Winter / hiver, 1978, p. 48-53.

Miller, Earl. Max Dean. *Parachute*, no. 86, Spring / printemps 1997, p. 40-42.

Monk, Philip. Pluralities: Experiment or Excuse? *Parachute*, no. 20, Fall / automne, 1980, p. 48- 49.

Nemeczek, Alfred. Und Noch Immer Erwweitert Sich der Kunstbegriff. *Art das Kunstmagazin*, 6 / 1997, p. 48-50.

Payant, René. Le Choc du présent. Bradley, Jessica and / et Johnstone, Lesley, eds. *Réfractions*. Op. cit. 1998, p. 249-268.

_____. The Shock of the Present. Trans. Donald McGrath. Bradley, Jessica and / et Johnstone, Lesley, eds. *Sightlines*. Op. cit. 1994, p. 229-248.

_____. Le Choc du présent. Chantal Pontbriand, ed., Performance Text(e)s & Documents. Montreal / Montréal : Éditions Parachute, 1981. p. 127-137.

_____. Notes sur la Performance. *Parachute*, no. 14, Spring / printemps 1979, p. 13-15.

Racine, Rober. Festival de Performances du M.B.A.M. *Parachute*, no. 13, Winter / hiver 1978, p. 43-47.

Shuebrook, Ron. Form and Performance: Six Artists. *artmagazine*, no. 43-44, May-June / mai-juin 1979, p. 32-35.

Spring, Justin. Photo Finish. *Art & Text*, no. 54, 1996, p.74-75.

Storr, Robert. Harry's Last Call. *Artforum*, vol. 40, no. 1, September / septembre 2001, p. 158-159.

_____. Prince of Tides. *Artforum*, vol. 37, no. 9, May 1999, p.160-165.

Triscott, Nicola. The Plateau: View from the high plains of art. *Leonardo* digital reviews, September / septembre 2001.

Valtorta, Roberta. Il problema e adeguarsi, *D'Ars* (Italy / Italie), vol. 40, no. 161, January / janvier 2000, p. 12-15.

Newspapers (selected) / Journaux (sélection)

Assheuer, Thomas. Im ersten Kreis der Hölle. Die Zeit, 9 May / mai 2002.

Borràs, Maria Lluisa. La Bienal de Venecia refleja la vision del mundo actual que tienen los artistas. La Vanguardia, 10 June / juin 2001.

Dault, Gary Michael. Max Dean at the Susan Hobbs Gallery. The Globe and Mail, 2 March / mars 2002 .

_____. Max Dean's robots raise human questions. The Globe and Mail, 1 July / juillet 2000.

Gopnik, Blake. Moments of truth, traces of fiction. The Globe and Mail, 21 November / novembre 2000.

_____. Sacrificial icons led to the shredder. The Globe and Mail, 27 July / juillet 1996.

Gordon, Daphne. Group of 5 reach world audience. The Toronto Star, 1 July / juillet 2001.

Ha, B. L'exposition internationale de la Biennale de Venise pulvérise les bastion nationaux. Le Monde : édition électronique, 15 June / juin 1999.

Herholzier, Michael. Fotographie Als Hohe Kunst Der Inszenierung. Frankfurter Allgemeine, 10 March / mars 1996.

Hirschmann, Thomas. Susan Hobbs Gallery — Max Dean. The National Post, 8 July / juillet 2000.

Hume, Christopher. Will photos live or die? It's up to viewer. The Toronto Star, 22 May / mai 1999.

Kimmelman, Michael. The Art of the Moment. The New York Times, 1 August / août 1999.

Levin, Kim. Navigating the Venice Biennale's Sprawling Interzone Panic Attack. The Village Voice, 25 June / juin 2001.

Mays, John Bentley, Visual art dominates OKanada's landscape, The Globe and Mail, 8 May / mai, 1982.

Milroy, Sarah. Human nature's lab tech. The Globe and Mail, 14 November / novembre 2002.

_____. Strokes of genius. The Globe and Mail, 27 December / décembre 2001.

_____. We need artists to soldier on. The Globe and Mail, 2 October / octobre 2001.

_____. What's happened to Venice? The Globe and Mail, 26 June / juin 2001.

Robinson, Walter. Venice Divertimondo. Artnet Magazine, 7 June / juin 2001.

Temin, Christine. At the Biennale, the art's all over the map. The Boston Globe, 1 July / juillet 2001.

CONTRIBUTORS

Renee Baert has worked in the field of contemporary art for some 20 years as a curator, critic, editor, researcher and teacher. Her texts on contemporary art have been widely published in journals, art magazines, catalogues and anthologies. She was an independent curator from 1984-2001, and during this period was also editor of several publishing initiatives and, since 1986, has taught in the MFA program at Concordia University. She holds a PhD in Communications from McGill University. She was Curator of Contemporary Art at the Ottawa Art Gallery from 2001-2004. She is currently Director / Curator of the Gallery at the Saidye Bronfman Centre for the Arts, Montreal.

Michelle Hirschhorn is an independent practitioner who has worked within the visual arts as a curator, producer, writer and arts consultant for 15 years. She is interested in cross-disciplinary practice, particularly within the fields of new media, live art and artists' film and video. She has been based in Newcastle upon Tyne since 1995. Among recent activities, she was Acting Director of Site Gallery, Sheffield (2001), during which she coordinated a two week live art festival, Curator of *The Big M* (produced by Isis Arts, Newcastle), an inflatable and mobile venue for the presentation of video & digital media, which toured programs in 2000 and 2002 and Curator of *connecting principle*, a 48 hour event featuring time-based work by over 20 artists and musicians at Newcastle University, 2002. She is currently Associate New Media Curator, Isis Arts.

CONTRIBUTEURS

Renee Baert travaille dans le domaine de l'art contemporain depuis vingt ans comme commissaire, critique, éditrice, chercheuse et professeure. Ses textes sur l'art contemporain ont été amplement publiés dans des revues, des magazines d'art, des catalogues et des anthologies. Elle a été commissaire indépendante de 1984 à 2001, période durant laquelle elle a dirigé plusieurs projets d'édition, et a enseigné au programme de maîtrise en beaux-arts à l'Université Concordia à partir de 1986. Elle a été conservatrice en art contemporain à la Galerie d'art d'Ottawa de 2001 à 2004. Elle est présentement directrice / conservatrice de la Galerie au Centre des arts Saidye Bronfman à Montréal.

Michelle Hirschhorn est une praticienne indépendante qui travaille depuis quinze ans dans le milieu des arts visuels comme commissaire, productrice, auteure et consultant en arts. Elle s'intéresse aux pratiques interdisciplinaires, surtout dans les champs des nouveaux médias, de l'art en direct, et du cinéma et de la vidéo d'artistes. Elle vit à Newcastle upon Tyne depuis 1995. Parmi ses activités les plus récentes, elle a été directrice par intérim de Site Gallery à Sheffield (2001) où elle a coordonné un festival de deux semaines consacré à l'art en direct; commissaire de *The Big M* (produit par Isis Arts à Newcastle), lieu gonflable et mobile pour la diffusion de vidéos et d'œuvres numériques qui a circulé en 2000 et 2002; et commissaire de *connecting principle*, un événement de quarante-huit heures regroupant le travail en temps réel de plus de vingt artistes et musiciens qui a été présenté à l'Université de Newcastle en 2002. Elle est présentement commissaire adjointe en nouveaux médias à Isis Arts.

ACKNOWLEDGEMENTS

Max Dean wishes to thank the Ottawa Art Gallery and its staff, the Canada Council for the Arts, the Ontario Arts Council and Ydessa Hendeles. He also thanks curator Renee Baert for having the courage and patience to undertake such an ambitious project, and Michelle Hirschhorn and Renee Baert for their catalogue texts. A special thanks to Susan Hobbs.

Max Dean and Kristan Horton would like to acknowledge Dean Baldwin, Jamie Crane, Matt Donovan, Colin Harry, Arnold Koroshegyi, Dennis Polic and Jim Ruxton, who have contributed to the design and fabrication of *Be Me*.

Renee Baert wishes to thank Max Dean for his generosity and spirit throughout. She also salutes the members of his impressive production and installation team, as well as his *Be Me* collaborator, Kristan Horton. Thanks to Michelle Hirschhorn for her insightful essay, editor Scott Toguri McFarlane for invaluable assistance, Colette Tougas and Françoise Charron for their incisive translations and Jennifer de Freitas for her distinctive design. She also thanks curatorial assistants Elizabeth Kalbfleisch and Catherine Sinclair for their contributions toward the preparation of this publication.

The symposium *Interactivity and New Media Art* formed part of the public programming of the exhibition *Max Dean*. The Ottawa Art Gallery and Renee Baert wish to thank the presenters Max Dean, Tom Sherman, Michelle Hirschhorn and Sabine Himmelsbach for their contributions to this event. A recording of the symposium presentations is archived on www.ottawaartgallery.ca.

REMERCIEMENTS

Max Dean remercie la Galerie d'art d'Ottawa et son personnel, le Conseil des Arts du Canada, le Conseil des arts de l'Ontario et Ydessa Hendeles. Il remercie également la commissaire Renee Baert qui a eu le courage et la patience d'entreprendre un projet aussi ambitieux, et Michelle Hirschhorn et Renee Baert des textes qu'elles ont rédigés pour le catalogue. Un merci spécial s'adresse à Susan Hobbs.

Max Dean et Kristan Horton aimeraient remercier Dean Baldwin, Jamie Crane, Matt Donovan, Colin Harry, Arnold Koroshegyi, Denis Polic et Jim Ruxton de leur contribution à la conception et à la fabrication de *Be Me*.

Renee Baert tient à remercier Max Dean de sa générosité et de son énergie indéfectibles. Elle salue également les membres de son impressionnante équipe de production et de montage, de même que son collaborateur pour l'œuvre *Be Me*, Kristan Horton. Merci à Michelle Hirschhorn pour son essai perspicace, au réviseur Scott Toguri McFarlane pour son aide inestimable, à Colette Tougas et Françoise Charron pour la rigueur de leurs traductions, et à Jennifer de Freitas pour son graphisme unique. Elle remercie également Elizabeth Kalbfleisch et Catherine Sinclair, assistantes à la conservation, de leur contribution à la préparation du présent ouvrage.

Le colloque *Interactivity and New Media Art* s'inscrivait dans le programme public accompagnant l'exposition *Max Dean*. La Galerie d'art d'Ottawa et Renee Baert souhaitent remercier les conférenciers Max Dean, Tom Sherman, Michelle Hirschhorn et Sabine Himmelsbach de leur contribution à l'événement. Un enregistrement des conférences présentées durant le colloque est archivé à : <www.ottawaartgallery.ca>.

Library and Archives Canada Cataloguing in Publication

Baert, Renee
Max Dean / Renee Baert, curator= Max Dean / Renee Baert, commissaire
Essays by Renee Baert and Michelle Hirschhorn

Texts in English and French.
Includes bibliographical references

Catalogue of an exhibition held at the Ottawa Art Gallery from October 24, 2002 to January 5, 2003.

ISBN 1-894906-16-0

1. Dean, Max, 1949 - Exhibitions.
2. Interactive art - Canada - Exhibitions.
I. Hirschhorn, Michelle II. Ottawa Art Gallery III. Title.

N6549.D429A4 2005 709' .2
C2005-901827-5E

Publication coordination by Renee Baert. Editorial assistance by Scott Toguri McFarlane and Diana Tyndale. French translations by Françoise Charron and Colette Tougas. Photographic services provided by David Barbour, Ottawa. Designed by Associés libres, Montreal, Quebec. Printed by K2, Québec.

The Ottawa Art Gallery gratefully acknowledges the ongoing support of its members, donors and sponsors as well as the City of Ottawa, Canada Council for the Arts, Ontario Arts Council, Ontario Trillium Foundation and the Department of Canadian Heritage. We extend special appreciation to the Media Arts and Visual Arts sections of the Canada Council, the National Gallery of Canada and Artengine for their support of the symposium held in conjunction with this event.

Printed in Canada
©The Ottawa Art Gallery, the authors and the artist, 2005
ALL RIGHTS RESERVED

The Ottawa Art Gallery
2 Daly Avenue
Ottawa, Ontario K1N 6E2
www.ottawaartgallery.ca

Catalogage avant publication de Bibliothèque et Archives Canada

Baert, Renee
Max Dean / Renee Baert, curator= Max Dean / Renee Baert, commissaire
Essais de Renee Baert et Michelle Hirschhorn

Textes en anglais et en français
Comprend des références bibliographiques.

Catalogue d'une exposition présentée à la Galerie d'art d'Ottawa, du 24 October, 2002 au 5 janvier, 2003

ISBN 1-894906-16-0

1. Dean, Max, 1949 - Expositions.
2. Arts interactif - Canada - Expositions.
I. Hirschhorn, Michelle II. Galerie d'art d'Ottawa III. Titre.

N6549.D429A4 2005 709' .2
C2005-901827-5F

Coordination de la publication par Renee Baert. Assistance à la révision par Scott Toguri McFarlane et Diana Tyndale. Traduction française de Françoise Charron et Colette Tougas. Photographies de David Barbour, Ottawa. D'après les maquettes de Associés libres, Montréal, Québec. Ouvrage imprimé par K2, Québec

La Galerie d'art d'Ottawa remercie ses membres, commanditaires et donateurs ainsi que la ville d'Ottawa, le Conseil des arts de l'Ontario, le Conseil des Arts du Canada, la Fondation Trillium et le ministère du Patrimoine canadien de leur appui. Nous souhaitons exprimers notre appréciation spéciale aux services des arts médiatiques et visuels du Conseil des Arts du Canada, le Musée des beaux-arts du Canada et Artengine de l'aide accordé au colloque organisé dans le cadre de cet événement.

Imprimé au Canada
© La Galerie d'art d'Ottawa, les auteurs et l'artiste, 2005
TOUS DROITS RÉSERVÉ

La Galerie d'art d'Ottawa
2, avenue Daly
Ottawa (Ontario) K1N 6E2
www.ottawaartgallery.ca

Canada Council for the Arts Conseil des Arts du Canada

ONTARIO ARTS COUNCIL
CONSEIL DES ARTS DE L'ONTARIO

THE ONTARIO TRILLIUM FOUNDATION LA FONDATION TRILLIUM DE L'ONTARIO

Ottawa